33⅓

总有一段旋律打开时光之门

对于这一套丛书的赞语

稍稍假以时日，睿智的出版人就会意识到对于某类读者而言，《主街上的流放》（*Exile on Main Street*）或者《电幻乌有乡》（*Electric Ladyland*）完全和《麦田守望者》（*The Catcher in the Rye*）以及《米德尔马契》（*Middlemarch*）一样意义重大且值得研读……这套丛书……涵括了对摇滚怪咖细致入微的分析和独具只眼的个人致敬，既随心所欲又兼收并蓄。

——《纽约时报书评》

资深摇滚乐迷从不满足于唱片封套上的说辞，这套丛书对他们真是及时雨。

——《滚石》

33⅓是这个星球上最酷的出版社标识之一。

——"书痴"（*Bookslut*）

这些书是为那些疯癫的收藏者们出版的，他们欣赏怪诞的设计、不走样的创意执行还有那些让你的房间看起来很酷的各种东西。丛书中的每一辑都选取了意义深远的唱片条分缕析。我们爱这些书籍。我们绝对属于不谙世事的族类。

——"疵玷"（*Vice*）

才华横溢的系列丛书……每辑都出自真爱。

——《新音乐快递》（*New Musical Express*，*UK*）

激情洋溢，拘执而聪颖。

——"纽伦"（*Nylon*）

对于摇滚乐的信徒们，这是布道的传单。

——《粗体字》（*Boldtype*）

具有持续的优异水准的丛书。

——《全本》（*Uncut*）

我们当然不会天真到认为这是你解读音乐的不二宝典（但没准我们就能做到呢……试试看）。那些想对某个专辑做到无所不知的家伙，试试连续统国际出版集团的 33⅓ 丛书。

——《音叉》（*Pitchfork*）

《主街上的流放》是滚石乐队 1972 年所发行的专辑；《电幻乌有乡》为吉米·亨德里克斯体验乐队（Jim Hendrix Experience）1968 年所发行的专辑；《麦田守望者》由杰尔姆·戴维·塞林格（Jerome David Salinger）1951 年发表；《米德尔马契》则是英国作家乔治·艾略特（George Eliot）1874 年出版的小说；以上音乐及文学作品都是公认的经典。

"书痴"
是由美国评论家杰西·克里斯平（Jessa Crispin）于 2002 年创立的一个文学博客网站，2016 年 3 月停办但往期内容仍在线存档。

"疵玷"
前身为 1994 年创办于蒙特利尔的《蒙特利尔之声》（Voice of Montreal），1996 年更名并于 1999 年被收购后迁往纽约；"疵玷"在青少年和成人受众中已经是具有国际影响力的数字媒介和广播公司。安迪·卡帕尔（Andy Capper）在 2002 年成为其英国版主编后宣称，这一杂志的选题应该覆盖"那些使我们感到羞愧的事务"。

《新音乐快递》
是于 1952 年创办的英国音乐新闻杂志。

"纽伦"
是 1999 年成立的美国复合媒体平台公司与杂志，内容领域聚焦于文化与时尚，公司名称来自于纽约与伦敦两个城市英文名的聚合。

《粗体字》
是兰登书屋（Random House）所创办的在线杂志，聚焦于政治、音乐和艺术等领域。

《全本》
是 1997 年于伦敦创办的面向 25 岁至 45 岁男性的聚焦于音乐和电影的杂志，首任编辑为阿兰·琼斯（Allan Jones）。

《音叉》
是 1995 年由美国康泰纳仕（Condé Nast）公司莱恩·施赖伯（Ryan Schreiber）所创办的在线杂志，最初的声名来自于对独立音乐的广泛关注。

PiNK FLOYD
THE PIPER AT THE GATES OF DAWN

平克·弗洛伊德
黎明门前的风笛手

〔英〕约翰·卡瓦纳 著

徐龙华 译

上海文艺出版社
Shanghai Literature & Art Publishing House

The Piper At The Gates Of Dawn

黎明门前的风笛手

目　录

致谢[1]

我不胜感激那些为了这本书而肯花时间跟我聊天的人。按人名字母顺序排列，他们是：凯文·艾尔斯（Kevin Ayers）、斯图尔特·克鲁克香克（Stewart Cruickshank）、马克·坎宁安（Mark Cunningham）、皮特·德拉蒙德（Pete Drummond）、珍妮·法比安（Jenny Fabian）、达基·菲尔兹（Duggie Fields）、大卫·盖尔（David Gale）、戴夫·哈里斯（Dave Harris）、约翰·"霍皮"·霍普金斯（John "Hoppy" Hopkins）、杰夫·贾拉特（Jeff Jarratt）、彼得·詹纳（Peter

1 本书所有脚注均为译者和编辑所加

Jenner)、安德鲁·金（Andrew King）、阿瑟·麦克威廉斯（Arthur McWilliams）、尼克·梅森（Nick Mason）、安娜·默里·格林伍德（Anna Murray-Greenwood）、基思·罗（Keith Rowe）、马修·斯克菲尔德（Matthew Scurfield）、维克·辛格（Vic Singh）、斯托姆·索格森（Storm Thorgerson）、肯·汤森（Ken Townsend）、彼得·怀特海德（Peter Whitehead）和约翰·怀特利（John Whiteley）。

我要感谢蒂姆·恰克斯菲尔德（Tim Chacksfield）、克里斯·查尔斯沃思[1]和艾伦·劳斯（Allan Rouse）帮我联系，特别是要感谢阿尔菲（Alfie）和罗伯特·怀亚特[2]，他们彻底改变了我在整个写作计划期间遇到的无比消极的情绪。

1 克里斯·查尔斯沃思（Chris Charlesworth），英国《旋律制造者》杂志（*Melody Maker*）音乐记者。
2 罗伯特·怀亚特（Robert Wyatt），实验爵士摇滚乐队"软机器"鼓手。

　　这里有三本书值得一提，每一本都独一无二，而且全是由席德·巴瑞特（Syd Barrett）和平克·弗洛伊德的忠实粉丝写的。大卫·帕克（David Parker）一头钻进百代唱片公司（EMI）的档案里，比一般的鼹鼠还要挖的深。他的书《随机的精确》（*Random Precision*）由红樱桃出版社（Cherry Red）出版，收集了席德曾经与乐队或单独在录音棚里录制的几乎每一卷磁带的具体信息，数量之多令人罕见。格伦·波维（Glenn Povey）和伊恩·拉塞尔（Ian Russell）的《有血有肉》（*In the Flesh*）[1] 一书由布卢姆斯伯里出版公司出版，同样不遗余力地记录平克·弗洛伊德的现场表演。弗农·菲奇（Vernon Fitch）写的《平克·弗洛伊德——新闻报道（1966—1983）》（*Pink Floyd — The Press Reports*（*1966‐1983*）由 CG 出版社出版，

1　与平克·弗洛伊德《迷墙》专辑里的歌曲同名。

书名一目了然，读起来令人愉悦。

我曾考虑把这些作者的网址囊括其中。但总的来说，这并不是一个好主意：在我写这本书的时候，其中两个网址已经变了！我改为在www. phosphene. debrett. net/piper. htm 上创建一个页面，在上面提供更多的详细资料，以确保信息实时更新。

这张专辑是我的选择。但应当由我来写这本书却不是我的想法。为此，我必须赞美和感谢"美女和塞巴斯蒂安"乐队[1]经纪人尼尔·罗伯逊（Neil Robertson）和连续统出版社（Continuum）编辑大卫·巴克（David Barker）。

[1] "美女和塞巴斯蒂安"（Belle and Sebastian），独立流行乐团，成立于1996 年 1 月的苏格兰格拉斯哥，他们不仅是苏格兰最知名的乐团之一，同时也是整个 1990 年代享誉世界的乐团之一。

1 前导槽[1]

1975 年 7 月的一个炎热的夜晚，当我们朝大角星[2]望去时，我哥哥告诉我："你看到的那束光用了 36 年才抵达地球。"我紧紧盯着那颗恒星，被脑子里的胡思乱想所陶醉，这道橘黄色光迹在很久以前便开始了穿越太空，对十岁的我来说，大概就是如此。

那天晚上，回到我们位于苏格兰最大城市格拉斯哥郊区的战后联排式房屋，我从收音机

1 本章原文标题 The Run-in Groove，指黑胶唱片一开始有一段沟槽是没有声音的，供唱针滑入，这里意指导言。本书结构篇章以黑胶唱片的功能部件冠名，中文版不做改动。
2 大角星（Arcturus），天文学名词，为牧夫座 α 星，是牧夫座中最亮的星，也是北天夜空中第一亮的恒星。

里听到了那首歌，似乎和大角星一样遥远，超脱尘世。对那些在 CD 时代长大，可以轻易地从老歌目录中获取几乎任何一种音乐的人，我应该跟他们解释一下关于 1975 年的一些事。随着摇滚乐的华丽光芒渐渐褪色，辉煌不再，1975 年无疑是单曲买家和专辑买家分歧最尖锐的一年。新奇的唱片、乡村挽歌和对雷鬼音乐[1]的拙劣模仿占据着英国单曲榜四十强，倘若有人推出一首令人兴奋的单曲（华丽爵士乐团[2]和布赖恩·伊诺[3]都这么尝试过），那么它想一炮走红的机会几乎为零。许多"专辑乐队"（albums bands）甚至根本就懒得发行单曲。我是说像"齐柏林飞艇"[4]这样的乐队，当然还

1 雷鬼音乐（reggae music）发源于牙买加，其根源来自美国黑人的节奏布鲁斯。这种音乐结合了传统非洲节奏，美国的节奏布鲁斯及原始牙买加民俗音乐而风行于世。

2 华丽爵士乐团（Be Bop Deluxe），成立于 1972，英国摇滚乐队，有着不错的专业口碑，商业上亦较为成功。

3 布赖恩·伊诺（Brian Eno），英国音乐人、作曲家、制作人和音乐理论家，曾任大卫·鲍伊、U2 的唱片制作人。

4 "齐柏林飞艇"（Led Zeppelin），英国摇滚乐队，1968 年组建于伦敦，详见本书系《齐柏林飞艇Ⅳ》

有平克·弗洛伊德。我已经爱上了弗洛伊德乐队的《干涉》（*Meddle*），这是我拥有的最早 6 张黑胶唱片（LPs）[1]中的一张，但那天晚上我听到的东西把我带到了完全另一个地方。不像我以前听过的任何东西，这首歌名叫《天文学大师》（Astronomy Domine）。

　　这显然是件大事，一个发现。这一刻我还凝视着遥远的星座，下一瞬间我就听到一个声音，仿佛"阿波罗"号宇航员从月球上向总统打招呼的声音，但听着似乎更加遥远；一把吉他弹个不停，发出突突声；巨大的鼓声；一把锯齿状的贝斯，发出重复的旋律；一首提到行星和卫星名字的歌曲，似乎掠过广袤无垠的更高处，然后朝着"地下冰河"

1　黑胶唱片是黑色赛璐珞质地的密纹唱片，是在 20 世纪占统治地位的音乐格式。1948 年开始，33 又 3 分之 1 转的唱片发行，经过几年的发展，单面可录音时间将近 22 分钟，比以往长了很多，故以 Long-Playing 称之。全写为 long-playing record，每面约 25 分钟、每分钟 33 转的唱片。

如瀑布般地流泻而下。这是平克·弗洛伊德？可以确定无疑的是，这听起来不像《月之暗面》（*Dark Side of the Moon*）的风格。然后 DJ[1]解释说，这是他们的第一张专辑，那时席德·巴瑞特还是乐队的领军人物，他现在住在剑桥的一个地窖里。

凭借丰富的想象力，我开始天马行空，一发不可收拾。他并没有在洛杉矶创作沉闷的专辑导向摇滚[2]音乐，也不像吉米·亨德里克斯[3]那样是一个过世了的摇滚明星。他以肯尼斯·格雷厄姆（我最喜欢的一位作家！）的《柳林风声》中的一个章节名字为平克·弗洛伊德的

1　disc jockey，（电台）音乐节目主持人。

2　专辑导向摇滚，英美广播电台使用的名词。早先调频电台都是以放单曲唱片为主，到了 1970 年代，摇滚意识形态抬头，乐队和乐迷讲究概念完整的专辑而轻视单曲。电台配合此一趋势开始播放专辑唱片里的曲目。他们称这类音乐为 Album Oriented Rock。而实际上，AOR 几乎包涵了所有摇滚类型，这个词只是为了和以出单曲为主的乐手作品区分而已。从某些方面来说，这个词可以和"经典摇滚"相通。

3　吉米·亨德里克斯（Jimi Hendrix，1942—1970），美国吉他手、摇滚音乐人，被公认为是摇滚音乐史上最伟大的电吉他演奏者，对同时代的音乐风格影响巨大。

第一张专辑命名。[1] 现在他住在一个地下巢穴里。莫非他就是摇滚界的獾先生[2]？因为獾先生就住在森林中央，不愿让外人知道。这个席德·巴瑞特显然是独一无二的，是我想进一步了解的名人。翌日，在聆听唱片行（属于那样一种商店，扎帕的照片出现在他们的购物袋上，上面写着句口号 **"就直说便宜点吧！"**[3]）里，我看着摆放弗洛伊德黑胶唱片的架子，找到了《黎明门前的风笛手》（*The Piper at the Gates of Dawn*）。这张专辑是全价的，我注意到，更经济实惠的《遗物》（*Relics*）选辑上有"看艾米丽玩耍"（See Emily Play）这首歌。那

1 肯尼斯·格雷厄姆（Kenneth Grahame, 1859—1932），英国儿童文学作家。《柳林风声》（*The Wind in the Willows*, 1908）是其儿童读物代表作，和《小王子》《维尼熊》一样是西方孩子们的床头"宝贝书"。《柳林风声》第7章标题即为"黎明门前的风笛手"。
2 獾先生是《柳林风声》中的角色，在树林里是一个极有影响力的人物，但很少露面。
3 扎帕指弗兰克·扎帕（Frank Zappa, 1940—1993），美国作曲家、创作歌手、电吉他手、唱片制作人、电影导演。口号 FRANKLY CHEAPER（就直说便宜点吧）与人名 Frank Zappa 构成谐音梗。

就开始听吧。

《遗物》，"一件古怪的古董古玩收藏品"，自称拥有平克·弗洛伊德首张专辑的几首精彩曲目：《星际超速》(Interstellar Overdrive) 和《自行车》(Bike)。一旦沉浸其中，我就蠢蠢欲动，更想拥有一张《风笛手》了。我敢肯定，我一发现这些音乐，它们就影响了我的世界，但1970年代中期荒芜的音乐风景让这些音乐变得更加尖锐而深刻。一直以来，《风笛手》是许多人用来逃避现实的一种音乐形式，而我最想逃离的则是1975年。

后来，我对席德·巴瑞特有了更多的了解，意识到他回剑桥生活是一段令人肝肠寸断的旅程。席德此后与平克·弗洛伊德难以相处的日子、他的生活方式以及他的个人专辑的故事被人津津乐道，反复讲述，这有时是出于对准确性的考虑和对主人公的同情，可悲的是，发表狗血故事的冲动却往往超过其他考量。我

不是一名记者。当你此前总是被那些劣等文人
东拼西凑出来的故事围绕时，达基·菲尔兹这
样的人有助于澄清事实，达基仍然住在他曾经
与席德合租的一套公寓里[1]，这套作为艺术家
席德的工作空间的房子登在了《狂人笑》（*The
Madcap Laughs*）唱片封套上。在巴瑞特离开那
个住所三十多年后，达基还发现有不速访客来
敲他家的门，那些人在寻找……寻找什么？一
个摇滚乐的神话还是一个叫罗杰·巴瑞特
（Roger Barrett）、多年来已经与音乐行业毫无
瓜葛的人？

《黎明门前的风笛手》是一部奇妙的作品，
但人们往往通过后来被曲解的事件来了解它。
这些事掩盖了平克·弗洛伊德在他们的首张专
辑中所取得的成就，他们出色的团体演出，里

1　指位于伦敦伯爵宫广场的一栋名为韦瑟比公寓的大型公寓楼。达基·
菲尔兹（1945—2021），英国新具象画家，亦是 1970 年代引领伦敦时
尚的人物。

程碑式的唱片制作，以及这些成绩是在我未曾料到的更快乐的情况下做出的。

比方说，我 14 岁时，就曾想象自己去剑桥，会见巴瑞特先生并成为他的好友。当然，就像很多有着类似想法的粉丝一样，我从来没有也不会抱着去打扰现在的他的想法……我会把这种愚钝粗鲁留给那些狗仔记者，他们还在砰砰地敲他的门，在当地商店偷拍他的照片，或者透过前窗偷窥他。

这**不是**另一本关于"疯子席德"的书。相反，这是对万事似乎皆有可能的歌颂，对创造性的宇宙与力量融合时刻的欢庆，以及对以全新的声音来表现一张专辑的颂扬。"这样的音乐，我从来没有梦想过"，正如河鼠对鼹鼠说的。[1]

* * *

"我们一开始并不想搞什么新东西，完全

1　这句话引自《柳林风声》第 7 章"黎明门前的风笛手"。

只是碰巧。我们最初是作为节奏布鲁斯[1]乐队开始的。"大约在 1966 年底至翌年初的时候,罗杰·沃特斯跟加拿大广播公司的一名记者说。席德·巴瑞特接着说道:"有时我们只是放开去弹,开始更用力地弹吉他,管他什么和弦不和弦……"罗杰补充说:"它不再是那种三流的学院派摇滚,开始变成直觉式的律动。"席德对此解释说:"它是一种自由形式。"

那个时候,罗杰·基思·"席德"·巴瑞特(Roger Keith "Syd" Barrett)、尼古拉斯·伯克利·梅森(Nicholas Berkeley Mason,当时被人称为"尼克")、乔治·罗杰·沃特斯(George Roger Waters)和理查德·威廉·莱特(Richard William Wright)再过几周就将与百代唱片公司签约。他们的现场演出因为把即兴的

1 节奏布鲁斯(Rhythm and Blues),又称节奏蓝调、节奏怨曲。发源于非裔美国人艺术家,是一种融合爵士乐、福音音乐和布鲁斯音乐的音乐形式。这个音乐术语是由美国公告牌(Billboard)于 1940 年代末提出的。

声音和灯光融合在一起而迅速赢得大批粉丝。据编制加拿大广播公司专题节目的一个女孩（可惜不知其名）说，他们"用一批旨在虐待狂式地粉碎最坚强的神经的设备……让观众目瞪口呆"。她暗自思忖，"这是注定要取代披头士[1]的音乐吗？今天旋律优美的和声、富有诗意的歌词和充满深情的节奏会被封存进档案，完全被这样一种席卷而来的精神错乱的声音和视觉所摧毁吗？尽管遭到大多数顶尖 DJ 的强烈反对，但来自全国各地的大批乐迷决意要这样做。"听到这番精彩的言论，加拿大的电台听众很自然地会想到平克·弗洛伊德在英国街头引发了混乱，这本也无可厚非。虽然现在听来，我扪心自问，这样一支乐队——正如我们值得信赖的记者所说——"他们还没有出处子

1　"披头士"（the Beatles），英国摇滚乐队，1960 年成立于利物浦，其音乐风格源自 1950 年代的摇滚乐，并开拓了迷幻摇滚、流行摇滚等曲风。详见本书系《披头士：由它去吧》。

大碟呢"，为什么会在那些有影响力的 DJ 面前遭遇如此反对？

　　对于一个一开始演奏节奏布鲁斯翻唱歌曲的乐队来说，平克·弗洛伊德的现场表演是一种独特的演变。录制于 1965 年并在弗洛伊德粉丝中广为流传的两首歌，展现了他们与主音吉他手鲍勃·克洛泽（Bob Klose）合作时的早期音乐风格。《露西离开》（Lucy Leave）是一首原创作品，有着席德·巴瑞特强劲的声音；另一首是"滚石"乐队[1] 翻唱过的"苗条哈珀"[2] 的老歌《我是蜂王》（I'm A King Bee）。2001 年，鲍勃在 BBC 的一部献给席德·巴瑞特的电视纪录片《疯狂的钻石》（Crazy Diamond）中公开露面，回忆说："你听到了早

1　"滚石"（The Rolling Stones），英国摇滚乐队，成立于 1962 年，自成立以来一直延续着传统布鲁斯摇滚的路线。1989 年，滚石乐队入选摇滚名人堂。
2　"苗条哈珀"（Slim Harpo, 1924—1970），美国布鲁斯音乐家，沼泽布鲁斯风格的主要代表人物。

期的东西，你以为这可能是滚石……你听出了
席德的声音，但这还不是平克·弗洛伊德的声
音。这需要我离开乐队时才能做到。你知道，
这是非常重要的一步。"

　　随着鲍勃·克洛泽的退场（并成为一名摄
影师），平克·弗洛伊德逐渐从即兴演奏《路
易·路易》（Louie Louie）转向创作高度原创性
的新音乐。大卫·盖尔曾与席德·巴瑞特和罗
杰·沃特斯在剑桥一同长大："在我们搬到伦
敦之前，我有一次在席德位于希尔斯路（Hills
Road）的卧室里，他拿起一只 Zippo 打火机，
可能是他从一个美国大兵那里弄来的，然后开
始在吉他琴颈上来回移动，说'你觉得怎么
样?'他并没有将之视为演奏的阻碍。在剑桥，
人们聚集在斯托姆·索格森[1]的家里，开始服

1　斯托姆·索格森（Storm Thorgerson, 1944—2013），英国平面设计师
　　和音乐录影导演，他以在平克·弗洛伊德乐队的大部分职业生涯中与
　　之密切合作而闻名，与"齐柏林飞艇"、"黑色安息日"、"创世纪"等
　　乐队也多有合作。

用 LSD[1]，席德是其中的瘾君子之一。这或许使得他对翻唱查克·贝里、波·迪德利[2]的歌曲失去了耐心，而尝试着用其他方法从电吉他中获得声音。他可以在两个领域进行实验：吉他演奏和绘画。他的画与吉姆·戴恩[3]在美国创作的波普艺术——布料被附加到画布上，用油彩重重地加以处理——有着某种相似性。"

平克·弗洛伊德参与了被称为"地下自

1　麦角酸二乙酰胺，一种强烈的半人工致幻剂，能造成使用者 6 到 12 小时的感官、感觉、记忆和自我意识的强烈化与变化。LSD 一般口服，通常以特定物质吸取后再服用（如用吸墨纸、方糖或明胶吸取后再将其放入口中）。LSD 有药用价值，有时用于治疗酒精上瘾，缓解疼痛、集束性头痛，也有用作提升创造力。

2　查克·贝里（Chuck Berry，1926—2017），美国黑人音乐家、歌手、作曲家、吉他演奏家。是摇滚乐发展史上最有影响的艺人之一，他的吉他演奏风格鲜明，作品融合了布鲁斯与乡村音乐的元素，善于创作与青少年息息相关、充满时代感的音乐。很多后起的艺人，特别是海滩男孩、披头士和滚石乐队，都翻唱他的歌曲，模仿他的吉他演奏风格。波·迪德利（Bo Diddley，1928—2008），摇滚乐发展初期的重要人物，他在布鲁斯音乐中引入了更急切强劲的节奏、硬朗的吉他音色和非传统的节拍，是布鲁斯向摇滚乐过渡的关键人物，对许多乐队影响很大。

3　吉姆·戴恩（Jim Dine），美国当代艺术家、画家，与 1960 年代的波普艺术运动紧密联系在一起。

发"[1] 的系列偶发艺术表演的其中四场活动。1966 年 2 月末至 4 月初的每个周日下午，"地下自发"在华盖俱乐部（Marquee Club）定期举办。摄影师、新兴的反文化运动[2] 关键人物约翰·"霍皮"·霍普金斯就是在其中一场演出活动上与乐队第一次接触的："那个时候，周围的很多人都乐于接受新的或实验性的声音、图像和电影，不管是什么都大受欢迎。他们表演各种各样的灯光秀，将灯光秀与他们制造的声音相结合真的非常令人兴奋。他们演奏一大片声音[3]，有时类似于 AMM 乐队的处

1　"地下自发"（*The Spontaneous Underground*）是 1960 年代伦敦地下文化活动的重要组成部分，由史蒂文·斯托尔曼（Steven Stollman）创立，初衷是为地下文化提供聚会和表演的空间。史蒂夫不做广告，但会向关键人物发出邀请，承诺活动具备"服装、面具、种族、空间、爱德华时代、维多利亚时代和潮人"这些元素。"地下自发"的表演以推崇即兴及观众参与的偶发行为艺术为主。

2　反文化运动（counter culture），1960 年代在美国和西欧兴起的一种文化思潮，是一场大规模的青年造反运动。这一运动的参加者多为年轻人，他们以独特的、非正常的方式反对西方传统文化和传统价值观，反对现存的权力结构和现存社会。

3　一大片声音（sheets of sound），该词由乐评家艾拉·吉特勒（Ira Gitler）在美国爵士作曲家、萨克斯风演奏家约翰·柯川（John （转下页）

理方式，游走在噪音和音乐的边缘。"

AMM 过去是——现在依然是——一支特别具有创新性的即兴乐队，阵容常处于流动中。[1] 他们的首张专辑《AMMUSIC 1966》由 DNA 制作。DNA 是一家小制作公司，创办人包括霍皮和将成为平克·弗洛伊德共同经纪人（与其朋友安德鲁·金合伙）的彼得·詹纳。AMM 从马塞尔·杜尚那样的艺术家和达达运动[2] 那里汲取灵感，摒弃了传统的技法观念。即使在

（接上页）Coltrane，1926—1967）《Soultrane》（1958）专辑封套说明文字中首次使用，用来形容柯川的即兴演奏风格：萨克斯本是单音乐器，但柯川吹得太快，听起来像一片声音一起过来。

1　AMM 是最早的当代先锋即兴乐团，对进步摇滚、自由爵士、艺术摇滚乃至工业音乐都有巨大的影响。AMM 的名字由来至今仍未破译，其成员进进出出，但一直秉持激进的政治立场，批判消费主义和资本主义异化，其核心成员之一科尼利厄斯·卡杜（Cornelius Cardew）与约翰·凯奇有过密切合作，也曾做过斯托克豪森的助理，曾在 AMM 的演出现场表演中国工人阶级的革命歌曲，用他浓重的上层阶级口音唱道"我们都爱毛主席的老三篇"。

2　马塞尔·杜尚（Marcel Duchamp，1887—1968），法国艺术家。20 世纪实验艺术的先锋，对于第二次世界大战前的西方艺术有着重要的影响，是达达主义的代表人物和创始人之一。达达主义艺术运动（Dada movement）是 1916 年至 1923 年间出现的一种艺术流派，一种无政府主义的艺术运动。由一群年轻的艺术家和反战人士领导，他们通过反美学的作品和抗议活动表达了对资产阶级价值观和第一次世界大战的绝望。

今天，吉他手基思·罗既不排练，也不给吉他调音。他更喜欢在拾音器和琴弦上使用不同物件，将之当作声音发生器。

撇开杜尚和达达不谈，平克·弗洛伊德的转变似乎有着更为现实的根源。通常来讲，鲍勃·克洛泽是乐队里技艺最精湛的乐手。没有他，在现场演出中要把一首标准曲目演奏好可不容易。出色的节奏布鲁斯乐队多如牛毛，竞争非常激烈。斯托姆·索格森是搬到伦敦学习艺术的剑桥帮男孩之一。他告诉我："当他们在华盖演出时，本来只演一场，但他们被预订了更长的时间。为了得到合理的报酬，他们不得不延长表演时间。他们以一种漫无边际的方式将歌曲延展，结果变得很受欢迎，吸引了更多的人！他们不再演奏布鲁斯，可以说，席德起到了重要作用，令乐队转危为安。"

约翰·怀特利曾是白金汉宫的卫兵，1966年末他和席德住在同一个地方："我们去霍恩

西艺术学院（Hornsey Art School）看他们演出，我原以为这是一支真正超级协调的乐队，但席德在舞台上冲着队友大喊大叫，告诉他们下面该弹哪个和弦。"1967 年 7 月，彼得·詹纳在接受《唱盘与音乐回声》(*Disc and Music Echo*)杂志采访时谈到了平克·弗洛伊德形成他们风格的方式："我猜这甚至不是有意的。他们都是一帮懒人，从来都懒得练习，所以他们可能不得不靠即兴表演来蒙混过关。"回想他们不断变化的风格，霍皮说："我竭力想弄明白演变的路径，其中一个关键人物是乔·博伊德(Joe Boyd)。乔是他们的第一位制作人，他还为'伟大的弦乐队'[1]以及我们推出的 AMM 乐队制作了唱片。弗洛伊德一帮人属于那种对正

1　"伟大的弦乐队"(The Incredible String Band)，英国民谣摇滚乐队，组建于 1965 年，成员为来自苏格兰的三位民谣艺术家罗宾·威廉姆森(Robin Williamson)，迈克·赫伦（Mike Heron）和克里夫·帕尔默(Clive Palmer)，乐队名字来源于由乐队成员经营的格拉斯哥一家专门演奏民谣的小酒吧 Clive's Incredible Folk Club。

在发生的一切都乐于接受并积极参与的观众，就像我们接受他们一样。大概在那个时候，约翰·凯奇远道来访，他在沙夫茨伯里大街（Shaftesbury Avenue）的马鞍剧院（Saddle Theatre）举办一场演出。凯奇运用静默不逊于其运用声音，[1]我们对这场演出都充满期待，做好了准备，并且兴奋不已，剧场爆满。人们由某种神奇的能量汇聚到一起并做好准备，其大背景是，很多东西都取决于各种交叉影响。"彼得·詹纳说："我认为像 AMM 这样的音乐有一定影响，总体上说就是即兴音乐，无论是爵士乐还是其他音乐。但在歌曲创作方面，影响更多的是流行歌曲。"安娜·默里是席德的

1　约翰·凯奇（John Cage, 1912—1992），美国先锋派古典音乐作曲家，勋伯格的学生。是即兴音乐（aleatory music）或"机遇音乐"（chance music）、延伸技巧（extended technique，乐器的非标准使用）、电子音乐的先驱。凯奇最有名的作品钢琴曲《4 分 33 秒》，全曲三个乐章，没有任何一个音符，是现代音乐史上最著名的前所未有的无声音乐。在凯奇看来，构成音乐演出的根本行为不是制造音乐旋律本身，而是聆听。因此，皮鞋的吱吱声、邻座的喘息声、甚至我们自己思想的噪音，都是音乐。

好友。她说："我们听披头士、大门乐队、鲍勃·迪伦，然后还有很多布鲁斯和爵士乐……迈尔斯·戴维斯、塞隆尼斯·蒙克、查理·帕克……"1

"地下自发演出之后，我再次看他们表演，"霍皮说，"是在诺丁山2。我们自称为'伦敦自由学校'（London Free School）。为此我掏钱出版了一份简报，那简直是自作自受。由于缺乏管理，以至于债台高筑。我决定在当

1 "大门"（The Doors），美国摇滚乐队，1965 年成立于洛杉矶。由主唱吉姆·莫里森、键盘手雷·曼扎克、鼓手约翰·丹斯莫和吉他手罗比·克雷格组成，乐风融合了车库摇滚、布鲁斯与迷幻摇滚。主唱莫里森模糊、暧昧的歌词与无法预期的舞台人格，使"大门"成为音乐史上颇具争议的乐队。乐队起名受《知觉之门》一书的启发。1971 年 7 月 3 日，莫里森因服药过量在巴黎去世。乐队于 1973 年解散。迈尔斯·戴维斯（Miles Davis, 1926—1991），美国爵士乐大师，详见本书系《迈尔斯·戴维斯：即兴精酿》。塞隆尼斯·蒙克（Thelonious Monk, 1917—1982），美国爵士乐作曲家、钢琴家。比波普爵士乐创始人之一，大大促进了冷爵士乐的发展。查理·帕克（Charlie Parker, 1920—1955），绰号"大鸟"，爵士乐史上最伟大的萨克斯手，比波普爵士的先驱与代表，对包括迈尔斯在内的数代乐手都有着极大的影响。
2 Notting Hill，英国伦敦西区地名，靠近海德公园西北角，是一个世界各地居民混居区域，以一年一度的嘉年华会著称。这几年因为电影《诺丁山》成了到伦敦的旅行者必逛之处。

地一所教堂（波威斯花园的诸圣教堂［All
Saints, Powis Gardens］）举办一场筹款义演。
其中参演的一支乐队就是弗洛伊德，只有几个
人到场。第二周，弗洛伊德再次演出，到场的
观众变得更多。到了第三周，很显然，我们坐
在了某种火药桶上，因为队伍绕着街区一字排
开！我依稀记得，解决了自己的财务问题后
所感到的某种快乐，义演非常成功。"1966 年
9 月末至 11 月底，平克·弗洛伊德参演了
"伦敦自由学校"的十场演出。达基·菲尔兹
参加了这些活动："他们的观众最初只是一些
相熟的朋友，然后突然在很短的时间内他们获
得了大量的拥趸，比滚石乐队吸粉的速度
还快。"

平克·弗洛伊德谈论他们音乐的同时代录
音节目非常罕见，但是他们在那次加拿大广播
公司的采访中讲述了他们的方法。席德首先
说："就结构而言，它几乎就像爵士乐，你从

一段连复段开始，然后即兴演奏……"罗杰插话道："它和爵士乐的不同之处在于，如果你在即兴演奏一首爵士乐歌曲，一首 16 小节的曲子，你就要进行 16 小节的合唱，16 小节的独奏，而对于我们来说，开始时我们可能会弹奏三段合唱，每段合唱持续 17 个半小节。然后就开始即兴表演，想啥时候停就啥时候停。之后可能变成 423 个小节，也可能变成 4 个小节！"

1966 年 10 月 14 日"伦敦自由学校"一场演出的曲目单以《天文学大师》结束，还包括《矮人》（The Gnome）、《星际超速》、《听诊器》（Stethoscope）、《玛蒂尔德妈妈》（Matilda Mother）和《Pow R Toc H》，11 首歌中的这 6 首最终将收录在《黎明门前的风笛手》中。《露西离开》仍是保留曲目；波·迪德利的几首歌是那晚演奏的唯一非原创歌曲。

弗洛伊德的现场演出给作家珍妮·法比

安[1]留下了深刻印象："他们第一次对我的影响不如后来我嗑药时那么大。那次是在诸圣教堂，这真是——哇哦！——他们看起来很怪异，也很有意思。"随着"伦敦自由学校"演出活动越来越繁忙，霍皮知道该是向前加速的时候了："乔·博伊德对我说，'如果我能找到一个场地，我们何不借此西风[2]，开一个俱乐部呢？'这就是 UFO 的起源，当然，第一支在那里表演的乐队是平克·弗洛伊德。"1966 年圣诞节前两天的晚上，UFO（行家念作"U-Fo"）在位于托特纳姆宫路（Tottenham Court Road）的爱尔兰酒吧布拉尼舞厅（The Blarney）的一处地下室开业。法比安回忆道：

1 珍妮·法比安（Jenny Fabian），席德·巴瑞特的前女友，1969 年就出版了一本讲述 UFO 俱乐部地下文化场景的自传体小说《骨肉皮》（Groupie）。

2 原文为 take this West，此处的 West 是个俚语，可能指 LSD 之类的迷幻药。查 Urban dictionary，意思是一切都是幻想、轮番变幻的，源自嗑药者和蘑菇狂热者，通常被认为是"疯狂的"或"怪异的"。结合上下文语境，这里有"借助外力、抓住机会、成就事业"的意思，与中文"借东风"异曲同工。同时，west 又有"西风"的意思。故此处翻译为"借西风"。

"UFO的事物永远印在了我的意识里。土耳其式长衫（Kaftans）、套套……美妙极了！UFO令人陶醉，你不可能获得比这更愉悦的东西了。"确切地说，对于一个在旧舞厅里的俱乐部而言，观众不再是静止不动的，正如达基·菲尔兹回忆道："我见过的第一个跟随他们的音乐跳舞的人是在诸圣教堂。所有的幻灯投影和所有的视觉效果全在上演，每个人都很悠闲懒散，除了一个人在独自跳舞，他的舞姿令人惊叹！在UFO，人们会翩翩起舞，那只是释放而已。"就如席德·巴瑞特对加拿大广播公司记者所言，"我们为跳舞的人伴奏……他们现在似乎不怎么跳舞了，但最初的想法就是这样。所以我们用电吉他纵声弹奏，我们使用了所有能获得的音量和效果。"罗杰·沃特斯补充说："但是现在我们正试图利用灯光来发展这种技术。"珍妮·法比安说："他们为我们的舞蹈演奏的音乐变化多端。有一种非常猛烈的

节奏在砰砰作响，这些巨大的尖锐声仿佛就在
头顶上，然后就会突然变成别的东西。如果你
磕了药，你就在那一小段音乐里飘来飘去，慢
慢地，节奏从底下渗出来，你被这种节奏所控
制，它真的进入了我们的身体。每个人都在跳
舞，显然有很多人四肢摊开躺在地板上！人们
随着音乐四处漂浮，翩翩起舞，相当的嗨。在
他们的音乐里我可以做任何事。"

　　少数几场 UFO 的活动折射出了跨文化创造
力的场景，平克·弗洛伊德会与"软机器"[1]、
玛丽莲·梦露的电影或 AMM 一同登台表演。
除了 UFO 的演出，俱乐部的巡演也充满活力：
看看 1967 年初平克·弗洛伊德的现场演出日
程表，就会发现，他们与不同的乐队或乐手都

1　"软机器"（The Soft Machine），1966 年成立于英国坎特伯里。乐队成
　　员有鼓手罗伯特·怀亚特，吉他手大卫·艾伦，贝斯手凯文·艾尔
　　斯，键盘手迈克·拉特莱奇。乐队名取自美国垮掉派小说家巴勒斯同
　　名小说。音乐跟小说一样渗透出浓浓的实验迷幻色彩，他们亦是坎特
　　伯里音景（Canterbury Scene）实验摇滚的主要参与者。

同台表演过："奶油"、"谁人"、亚历克西斯·科纳、肚皮舞者和……电视舞者"两便士"。[1]除了音乐，"垮掉派"[2]作家的介入意味着，譬如，平克·弗洛伊德可能会和苏格兰诗人亚历克斯·特罗基[3]共同出现在一个节目单上。这场运动是由 1965 年在阿尔伯特音乐厅（Albert Hall）举行的诗歌朗诵会（以及后续更多此类活动）推动的，也是由霍皮和巴里·迈尔斯[4]这样的人努力将更多自由思想付印出版所推动的。

1　1966 年，吉他之神埃里克·克莱普顿组建了他自己的乐队"奶油"（Cream），成员都是有着深厚爵士功底的优秀乐手。乐队以高分贝的布鲁斯即兴演奏出名。1968 年 11 月宣告解散。"谁人"（The Who）于 1963 年在伦敦成立，吉他手皮特·汤谢德是乐队的核心人物。他们以反叛的形象、演奏硬摇滚赢得观众的喜爱，把布鲁斯和摇滚乐的强劲力量与自发的几乎反对一切的倾向结合起来。亚历克西斯·科纳（Alexis Korner, 1928—1984），英国布鲁斯音乐家，对 1960 年代布鲁斯在英国的盛行有不可磨灭的贡献，被誉为英国布鲁斯之父。

2　又称垮掉的一代（Beat Generation），寓意很多，"beat"一词有"疲惫"或"潦倒"之意，而凯鲁亚克赋予其新的含义"极乐的"。可以简单理解成一个反传统的文学派别，垮掉派主要人物包括杰克·凯鲁亚克、威廉·巴勒斯和艾伦·金斯堡，这些人成为美国反主流文化的先驱者。

3　亚历克斯·特罗基（Alex Trocchi, 1925—1984），英国作家、艺术家、活动家、演员、编剧。

4　巴里·迈尔斯（Barry Miles），英国作家，以参与和写作 1960 年代伦敦地下反主流文化主题而闻名。

珍妮·法比安说："那完全是一个充满地下思想和享乐主义的伦敦场景。人们现在说，那是一个我们拥有所有这些爱与和平的思想的年代，但其中也存在着无政府状态的混乱。弗洛伊德乐队正好给我们提供了这些。他们打开了音乐感知的大门，我们觉得他们属于我们。当然还有其他人……比如迪伦，但他离我们太远，有点像神。披头士一直在变，可是他们不搞现场演出。因此，弗洛伊德乐队就像我们的本土意识苏醒过来一样。仿佛他们一直都在那里……来自宇宙的诗人。"

平克·弗洛伊德凭借其现场演出聚集了如此多的人气，自然不可避免地引起了唱片公司的关注。乐队和他们的经纪人都是美国厂牌厄勒克特拉[1]旗下艺人的粉丝。厄勒克特拉唱片由乐迷、唱片先驱雅克·霍兹曼（Jac Holzman）

[1] 厄勒克特拉唱片（Elektra Records），华纳旗下的美国主流唱片公司，许多巨星曾与其签约。

于 1950 年代创立，后来从其纽约总部分出来，签下了西海岸出现的一些最激动人心的表演团体。彼得·詹纳说："我们为雅克·霍兹曼提供试听，他将我们拒之门外。下午我们在华盖做了一个展示，没能给他留下深刻印象。他做的更多的是民谣一类的东西，我觉得平克·弗洛伊德的音乐有点太吵太怪异了。如果你想想他签下的艺人——阿瑟·李和'爱情'乐队[1]，尽是优美的歌曲和东西，'大门'乐队对他来说也还容易理解，而后来戴维·安德利[2]签下的'傀儡'乐队和 MC5[3]，他就听不懂了。他不能

1　"爱情"乐队（Love）是迷幻摇滚时期美国第一支黑白混合乐队，1965 年成立于洛杉矶，融合了民歌、摇滚、迷幻、爵士、朋克等风格。阿瑟·李（Arthur Lee）是"爱情"乐队的灵魂人物、黑人歌手。2006 年死于白血病，享年 61 岁。

2　戴维·安德利（David Anderle，1937—2014），美国唱片制作人和肖像艺术家。

3　"傀儡"（Stooges），1967 年成立于密歇根，以对抗性的表演而闻名，公认为原型朋克开派乐队。MC5，1963 年成立于底特律，被公认为 1960 年代美国最重要的硬摇滚组合之一，乐队秉持"文化革命"理念，深受反种族主义政治团体"白豹党"影响；其吉他手弗雷德·"索尼克"·史密斯（Fred "Sonic" Smith）1980 年代初与诗人兼摇滚音乐家帕蒂·史密斯结婚。

完全把控那种东西。而我们给他的全是华夫
饼[1]，他整整心荡神驰了十分钟！我敢肯定他
当时在想，'我永远不会让这支乐队出现在美
国的电台上'——我们多半就是不合拍。"

　　乔·博伊德曾在厄勒克特拉工作过，后来自
己出来创办了女巫季节制作公司（Witchseason
Productions），该公司将他的"伟大的弦乐队"
唱片授权给了霍兹曼的厂牌。他希望将弗洛伊
德乐队签给女巫季节公司，并准备拟定合同，
通过宝丽多唱片（Polydor）发行他们的音乐作
品。与此同时，安德鲁·金和彼得·詹纳正在
物色一名经纪人。"理查德·阿米蒂奇是丹麦
街[2]的大牌主流经纪人，他办公室里的人都穿
晨礼服，"安德鲁说，"然后在拐角处，查令十

1　原文为 waffle（华夫饼），这里意指"废话、胡言乱语"。
2　理查德·阿米蒂奇（Richard Armitage）是 1960 年代英国最有权势的
　　音乐产业经纪人。丹麦街（Denmark Street）位于英国伦敦西区，自查
　　令十字街至圣吉尔。丹麦街原本是条住宅街，在 19 世纪转型为商业
　　街。1960 年代之后，这一带的唱片行和录音棚蓬勃发展，成为英国流
　　行音乐文化的中心之一。

字街 142 号，是布莱恩·莫里森、史蒂夫·奥罗克和托尼·霍华德。[1]'漂亮玩意'和在'地下酒吧俱乐部'演出的所有乐队被其纳入麾下，这些乐队只是更时髦罢了。[2]和莫里森签约的主要原因是，他只要 10%的佣金，而阿米蒂奇却要拿 15%的提成。"

弗洛伊德乐队并没有为百代提供小样。相反，他们带来了两首歌的成品母带，这将是他们的第一支单曲。乔·博伊德在他最喜欢的声音技术录音室（Sound Techniques）与录音工程师约翰·伍德（John Wood）一同制作了这些

1 布莱恩·莫里森（Bryan Morrison）开有同名音乐经纪公司，史蒂夫·奥罗克（Steve O'Rourke）和托尼·霍华德（Tony Howard）都是他手下经纪人。席德·巴瑞特离队后，安德鲁·金和彼得·詹纳一并离开，奥罗克成为平克·弗洛伊德的经纪人，并见证了后来罗杰·沃特斯的离队。奥罗克曾经从事过销售宠物食品的工作，在成为平克的经纪人之后，每当奥罗克与罗杰·沃特斯发生争执时，后者都会拿这段经历恐他："你知道什么？你只是个卖宠物食品的！"

2 "漂亮玩意"（The Pretty Things），1963 年成立于英国肯特郡，早年是一支纯粹的节奏布鲁斯乐队，后随时代大潮先后涉足迷幻摇滚、硬摇滚和新浪潮。"地下酒吧俱乐部"（The Speakeasy Club）位于伦敦玛格丽特街，名字和主题来自美国禁酒令时期的地下酒吧。从 1966 年到 1970 年代末，这里是音乐行业从业者深夜出没的地方，唱片行业和艺人经纪公司的高管经常光顾，从而吸引了许多乐队来此演出。

歌曲。这充分说明了博伊德与这次录音完全有关。鉴于他正在失去乐队，加之百代在"内部"制作人的使用方面有严格的政策，可以说博伊德正在为一项即将把他排除在外的交易开出条件。彼得·詹纳说："我之前和乔聊天，我忘了聊什么了。但我们完全瞒着他，狠狠地把他一脚踢开。显然，与宝丽多的交易已万事俱备，只欠签约。当百代提出一个钱更多、条款更佳的交易时，我们退出了与宝丽多的合同。那个时候，宝丽多还是个新生事物，布莱恩·莫里森建议我们应该跟百代合作，因为他们有更强的市场发行能力。"

"更多的钱"意味着 5000 英镑。那时英国一份体面的薪水不到每周 20 英镑，一年 2000 英镑对大多数人来说还只是梦想，因此这笔钱似乎很多。当天真的詹纳和金为乐队购买了一些新装备后，很快就发现钱不够用了。光是一台名叫 Binson echo unit 的回声延迟效果器就花

了将近 180 英镑，还有用在席德的吉他和里克的法菲萨电风琴（Farfisa Compact Duo organ）上的主效果器。没过多久，账单加起来就达到了 2000 英镑。

与百代签约还有另一个原因——或许对乐队来说最为重要：这里是"披头士"的大本营。"哇哦，哥们！"詹纳说，"你抬头看见楼梯上挂着披头士的照片，然后你去艾比路，披头士在那里录音。技师们穿着棕色外套，有人给你端茶，让你感觉置身于一个大家庭。这是一个让人感觉非常舒适而又很讲规矩的地方。总之，无论是曼彻斯特广场还是艾比路，上至百代下至门口穿制服的门卫，都让人觉得很靠谱。这有点像去 BBC。比彻·史蒂文斯签下了合约，诺曼·史密斯是我们与一切联系的纽带。后来，当唱片出来的时候，我们与罗伊·费瑟斯通又有瓜葛，从某种程度上来说，还有罗恩·怀特和肯·伊斯特。我们从未见过（百

代董事长）约瑟夫·洛克伍德爵士。人们只是
耳闻此人！"[1]

* * *

> 阿诺德·莱恩
>
> 有一个怪癖
>
> 就是收集衣服
>
> 月光下的晾衣绳
>
> 它们很合身！

　　只要有排行榜，炒作新人上榜的做法就一
直存在。不错，这是一个灰色地带，但司空见

1　1960 年至 1999 年间百代唱片的总部位于曼彻斯特广场（Manchester
Square）；比彻·史蒂文斯（Beecher Stevens）是百代高管之一，时任
艺人发掘部门的主管。诺曼·史密斯（Norman Smith）是英国著名唱
片制作人和音乐家，他制作了"披头士"的前 6 张专辑及平克·弗洛
伊德的前 4 张黑胶唱片。罗伊·费瑟斯通（Roy Featherstone）当时在
百代唱片负责"皇后"乐队的运作；罗恩·怀特（Ron White）和肯·
伊斯特（Ken East）均是当时百代唱片的高管；约瑟夫·洛克伍德爵
士（Sir Joseph Lockwood）在 1954 年至 1974 年间担任百代唱片董事
长，负责监督公司在音乐业务上的扩张，以及"披头士"等乐队的签
约和营销工作，他于 1960 年被封为爵士。

惯。甚至吉米·亨德里克斯的首支单曲，也得到了一点点"帮助"，使其成功上榜。1960年代中期，BBC对英国广播电台的垄断地位受到离岸海盗电台船的挑战，海盗电台经营了两三年，日子过得相当滋润，直到一个法律漏洞被堵住。[1]虽然BBC用《流行精选》（*Pick of the Pops*）和《周六俱乐部》（*Saturday Club*）这两档（公认优秀的）节目，对风靡的节奏乐队做出了小小的让步，但海盗电台却不间断地为听众输送新鲜的流行音乐，令BBC的《轻音乐》（*Light Programme*）节目听起来很过时。伦敦海盗电台DJ肯尼·埃弗雷特（Kenny Everett）创造了"Beeb"[2]这个词，把BBC描绘成一个保守古板的老处女，然而，当BBC播放平克·弗洛

1　1967年英国国会通过《海洋广播法案》，禁止英国的商业机构在海盗电台上播放广告。被切断经济来源的海盗电台举步维艰，只剩少数几个电台还在苦苦支撑。可参看英国2009年的一部摇滚电影《海盗电台》。

2　英国广播公司的浑名。

伊德关于一个恋衣癖的歌曲时[1]，海盗电台却拒绝了。"我们花了几百英镑，这在当时可是一大笔钱，"安德鲁·金说，"想把它买进排行榜。花钱买榜的是乐队经纪公司管理层，而非百代。海盗电台禁播了我们的歌。他们正在努力获得牌照，证明自己受人尊敬，所以他们想要比 Beeb 更像'Beeb 式姑妈'。当时我简直不敢相信。我们都在读威廉·巴勒斯[2]的书，认为《阿诺德·莱恩》很下流的想法让我们匪夷所思！"

对乔·博伊德来说，《阿诺德·莱恩》/《糖果和葡萄干小面包》（Candy and a Currant Bun）是一次商业上的突破，也是他最后一次给平克·弗洛伊德录音。作为制作人，博伊德最大的本领在于他能够创造一种氛围，让尼

1　指《阿诺德·莱恩》（Arnold Layne）
2　威廉·巴勒斯（William Burroughs, 1914—1997），美国"垮掉派"作家，代表作《裸体午餐》。

克·德雷克、约翰·马丁和瓦实提·班扬等各色各样的音乐天才在录音棚里大放异彩。他与杰出的录音工程师约翰·伍德一直保持着合作关系，并为他们最近与图曼尼·迪亚巴特合作的作品赢得了奖项。[1]彼得·詹纳在将博伊德与百代指定的平克·弗洛伊德制作人诺曼·史密斯进行比较时，则显得练达老成："席德实际上写了标准的流行歌曲结构，不过，那时的现场演出，他们会即兴演奏这种漫长的器乐间奏曲[2]。当诺曼控制他们时，他认为这行不通，我想没有人会介意，因为他们都听流行音乐，尤其是席德。现场表演时，他们全都像是《星

1　尼克·德雷克（Nick Drake，1948—1974），英国创作歌手、音乐家，以其轻柔、简单的吉他歌曲著名。1969年，年仅21岁的他发行了第一张专辑《剩下五根烟》（Five Leaves Left），当时没有获得商业上的成功，也没有得到广泛的认可，不过现在这张专辑经常出现在"史上最佳专辑"的榜单和合辑中。1974年，年仅26岁的德雷克死于过量服用抗抑郁药物。约翰·马丁（John Martyn，1948—2009），英国民谣歌手，词曲作者和吉他手。瓦实提·班扬（Vashti Bunyan），英国民谣女歌手。图曼尼·迪亚巴特（Toumani Diabate），出生于马里，西非传统乐器Kora演奏家。
2　器乐间奏曲（instrumental breaks），一首歌曲中只用乐器演奏的部分，作为声部之间的间隔。

际超速》。诺曼听过这些歌,他确保了这些歌
得以顺利完成录制。我怀疑,乔要让他们在录
音棚里把那些歌砍掉会更困难,因为乔可能更
多的是以一个伙伴的身份参与其中。我想诺曼
则具有百代公司的人的身份,是和披头士一起
工作过的人,是那个对所发生的一切了如指掌
的家伙。与我们相比,乔算是有很多这样的特
质,但我们本能地觉得他是我们中的一员。而
诺曼却是个真正的行家,他真的知道什么才是
热门唱片。"

* * *

我对诺曼·史密斯,对不起,是"飓
风"·史密斯("Hurricane"Smith)的早期记
忆,是他出的热门唱片,譬如 1971 年 7 月的
《别让它破灭》(Don't Let It Die),而不是制作
唱片。当我看到他在《流行之巅》[1]上亮相,穿

1 《流行之巅》(*Top of the Pops*),BBC 制作播出的著名音乐电视节目,
 每周播出一期,有现场表演和单曲榜发布等环节。

着鲜艳的花衬衫，留着大胡子，在我看来很像由彼得·温加德扮演的电视侦探杰森·金[1]。在奥斯蒙德兄弟合唱团[2]的慕嬉士[3]时代，史密斯属于不太可能成功打榜的人。但在快奔 5 的年纪，他以异常朗朗上口的歌曲，粗粝沙哑的风格，类似厄尔·博斯蒂克[4]演奏萨克斯风的嗓音，登上了热门金曲榜前五。彼得·詹纳称他是"老派的帅哥！总是衣冠楚楚。"

　　1959 年，为了进入百代录音室做录音助理，诺曼·史密斯不得不把自己的年龄减去 6

1　彼得·温加德（Peter Wyngarde）是 1940 年代末至 1990 年代中期的英国电视、舞台和电影演员。他最出名的角色是在两部电视剧《部门 S》（*Department S*）和《杰森·金》（*Jason King*）中扮演杰森·金，一个由畅销小说家转型为侦探的角色。他华丽的穿衣品位和时尚的表演让他获得了成功，在 1970 年代早期，他被视为英国和其他地方的时尚偶像。

2　奥斯蒙德兄弟合唱团（Osmonds）是美国的一个家庭音乐团体，在 1970 年代初到中期达到声誉顶峰，目前由梅里尔-奥斯蒙德和杰-奥斯蒙德两人组成，他们最著名的配置是四重奏和五重奏。

3　慕嬉士（teenybop），狂热追求流行音乐和时髦服装的青少年，尤指女孩。

4　尤金·厄尔·博斯蒂克（Eugene Earl Bostic, 1913—1965），美国爵士中音萨克斯演奏家，也是战后美国节奏布鲁斯风格先驱，多首脍炙人口的歌曲都展现了他特有的中音咆哮。他对约翰·柯川的影响很大。

岁。幸运的是，他声称自己 28 岁（年龄上限）的说法并未受到质疑，他是从大约 200 名申请者中脱颖而出的三个人之一。他之前的录音棚经验，加上作为铜管乐器和钢琴演奏者与鼓手的能力，把他带到了一个唱片制作方式有着严格指导标准的世界。录音室是把"如同现场"的表演刻录到录音带上的地方。正如特立独行的录音工程师乔·米克所指出的，大多数制作人对使用任何形式的实验性录音技术都很陌生。而当乔·米克挣脱了这些形式的限制，创造了《通讯卫星》——这首在伦敦一间小公寓里创作并录制的全球第一热门单曲——独特的声音世界时，整个音乐界都惊了。[1]

1　乔·米克（Joe Meek, 1929—1967），英国唱片制作人、音乐家、音响工程师和词曲作者，开创了太空音乐和实验性流行音乐。他还协助发展录音实践，如配音，采样和混响。米克被认为是有史以来最具影响力的音响工程师之一，他是第一个提出将录音棚作为乐器的想法的人之一，也是第一个因其艺术家的个人身份而得到认可的制作人之一。《通讯卫星》（Telstar）是乔·米克为英国乐队"龙卷风"（The Tornados）创作和录制的革命性器乐，创造了后世"太空摇滚"的经典音色。米克创新的录音技术和"随心而为"的态度影响了整整一代音响工程师和制作人。

另一股力量的到来将彻底改变规则，诺曼·史密斯从一开始就赶上了这股潮流。1966年秋开始在百代工作的杰夫·贾拉特（在《风笛手》的大部分录音期间负责录音操作）解释说："从披头士一开始在艾比路录唱片时，诺曼就是录音工程师。他参加了他们的试音，自始至终完成了录音工作，并与他们合作推出了几张专辑。要是你与披头士一起工作，就必须具备横向思维，而他深谙此道。他们总是会想出新点子。弗洛伊德乐队以他们自己的方式，同样渴望尝试做一些与彼时有些不同的事情：而他恰好是身边那个合适的人，能让你对如何重新思考正常的录音过程持开放态度。"彼得·詹纳说："我们是百代签下专辑合约的第一支流行乐队。这是我们一直坚守的一部分东西，因为我们想要随性漫弹，我们想要自由，哥们！我们不想被压制，哥们！但我认为诺曼不事张扬而别有心机地让他们录了一张流行专

辑。"安德鲁·金说："他一点也不保守；从未说过'你不能那样做，因为那不是我们做事的方式。'诺曼以非常高明的手腕做到了。（他）不会告诉他们该怎么做。他们会说自己想做什么，他就让他们做自己想做的事。"

因为关于诺曼·史密斯与这支乐队的早期合作各方评价不一，且随着后来的事件合作变得黯然失色，诺曼·史密斯如今不愿谈论他和平克·弗洛伊德之间的往事，这真是一个天大的遗憾。当我开始写本书的时候，我认为史密斯是个自命高雅的爵士乐之徒，一个与乐队不合拍的人。我想象着，不管有没有他，《风笛手》依然会很棒。1973 年一期《之字形》（*ZigZag*）杂志上，有一句经常被引用的话，助长了这种看法：罗杰·沃特斯形容《苹果和橘子》（Apples and Oranges，1967 年末的一首单曲）是"一首他妈的好歌……被制作毁了"。然而我的感觉显然是错的。彼得·詹纳给出了

他的视角："在《看艾米丽玩耍》之后，一切都变得更加令人焦虑。从那时起，压力就在积聚……我们需要另一支热门歌曲，席德，我们需要一首新的单曲，而当席德离队后，一切都变得更加，更加的艰难。我记得《黎明门前的风笛手》真的很来劲和有趣。工作虽然紧张，但大家都很积极乐观。我不记得有人大发脾气，一怒而去。紧张或焦虑肯定是随后发生的事情。"

沃特斯并不是唯一一个提出尖锐批评的人。在 1998 年 5 月一期《录音室声音》（*Studio Sound*）杂志上，史密斯谈到了他的工作："说实话，这音乐对我来说毫无意义。事实上，鉴于我作为爵士音乐家的背景和我跟披头士合作所拥有的音乐经验，我几乎不能将之称为音乐。毕竟，跟披头士，我们谈论的是一些真正有旋律的东西，而平克·弗洛伊德，老天保佑他们，我真的无法说他们的大部分作品

具有同样的旋律性。通过声音创造情绪是我描述弗洛伊德乐队的最好方式……尽管如此,我们和席德·巴瑞特,就跟任何人一样,还是相处得很好。他实际上在掌控一切。他是唯一一个在创作的人,他,是我作为制作人,如果有什么想法就必须说服的唯一的那个人。但席德的问题在于,他会同意我说的几乎每句话,然后回到棚里,再做一遍跟前面一模一样的可恶的事情。我拿他真的毫无办法。"

虽然之后的录音阶段确实是这样,但《风笛手》的录音却并非如此。杰夫·贾拉特说:"当我被要求做这张专辑的时候,我去摄政街理工学院探班,在我们开始工作之前了解一下这支乐队到底怎么回事,他们在舞台上的表演非常棒。当他们进棚时,这只是一个记录的问题。当然,他们会录几次,但这很正常。他们非常高效。你在那张专辑里听到的大部分歌曲都是在最简单的录音基础上完成的。显然,会

有一些叠录。"弗洛伊德乐队与诺曼·史密斯合作的所有早期录音表单都被大卫·帕克发掘出来，收录在《随机的精确》一书里。事实很清楚：《风笛手》里的两首歌只录了一次，就完成了母带录制。

杰夫·贾拉特因为给从披头士到芭芭拉·史翠珊等音乐人担纲录音工作而为人称道。他形容诺曼·史密斯的表现"真的很棒。没有人比他更了解录音棚的工作方式……他是我共事过的最杰出的人之一。"在接受里奇·昂特伯格（Richie Unterberger）的网络采访时，"漂亮玩意"乐队的菲尔·梅（Phil May）说，"如果没有诺曼·史密斯，弗洛伊德乐队就不可能做到他们想要做的事。没有人有像诺曼那样的耳朵。"尼克·梅森则交代了事情的来龙去脉："当诺曼想要坚持所谓的经典流行音乐的风格和长度等等变得显露无遗时，我们后来就跟诺曼分道扬镳了。诺曼对唱片应该怎么制作有自

已非常强烈的想法。我想他对乐队不着边际的风格不太感兴趣。历史在某种程度上证明他错了，但那个时候正是这些录音唱片让我们声名鹊起。我们在 UFO 和一些地下俱乐部很受欢迎，但当我们前往北部，或远些的东部或西部，我们漫长的即兴演奏基本上就不是那么受欢迎了。他是个有吸引力的人，我很喜欢他。我们，总的来说，是以朋友的方式而不是以其他方式分手的，这很好。"

制作团队的另一位重要成员是已故的彼得·鲍恩（Peter Bown）。"他一开始是个古典音乐录音工程师，"杰夫·贾拉特说，"但他跨越了所有不同的音乐流派，加入录音室。他的个性就是如此，为了录音而活，是身边一个有趣的人。"安德鲁·金回忆道："他说推钮磨损了他的指尖，他会坐在调音台前，用一小罐用在溃疡和裂口上的敷料涂抹指尖。"深情怀念曾任艾比路经理那段时光的肯·汤森说彼得留

着平头发型，"差点就跟（1950 年代的歌星）
鲁比·默里（Ruby Murray）结婚了，但他母
亲不同意，后来他就有点'改弦易辙'了。"
彼得·詹纳完全没看出来鲍恩先生是个直
人[1]："他压根就是个同性恋嘛[2]！服饰非常花
哨，但很亲切和蔼，也很支持我们。我想他喜
欢这个乐队，会帮助和引导他们，但时不时有
人会扬眉不悦——说出'哦，天哪，他们现在
在干什么？'之类的话。他帮助把各种声音融
为一体。这是一个很棒的团队。"

虽然席德·巴瑞特在百代 3 号录音间踢掉
鞋子完全没问题，但对于杰夫·贾拉特这样的
员工来说，就不能那么自由洒脱了："技师们
在录音期间总是穿着白大褂，工程师们必须打

1 直人（straight），即异性恋者。
2 原文 He was as bent as a nine bob note，意思是"一个像九先令纸币一
样弯曲的人是不诚实的"。这个说法来自英国把币制改为十进制前
（1971 年），当时 10 先令纸币是有效货币，9 先令纸币是不存在的。后
衍生为指代完全或公然不是异性恋的人士，使用时带有贬义。

领带，这种做法很傻。有一天我就因为没打领带被遣返回家了！"尼克·梅森提及录音工作的组织安排："录音相当正式，百代有专门的三小时录音棚时，从上午9点到12点或从下午2点到5点。我们可能会在一天内做两次录音，或是从下午录到晚上，晚上那次会录到很晚，但我们必须在5点钟离开以便给其他人让路这事儿也不是没有过。"杰夫·贾拉特说："在艾比路工作的奇妙之处在于，上午你可能和阿德里安·博尔特爵士、约翰·巴尔比罗利爵士或奥托·克伦佩雷尔一起工作，下午可能与维克多·西尔维斯特和他的舞厅乐队为伍，到了晚上，你就可能给披头士或平克·弗洛伊德录音了。我们通常在凌晨三四点钟收工，第二天早上你可能回到那里参加9点45分的录音。我每周七天这样做都好多年啦！"[1]

1 阿德里安·博尔特（Adrian Boult，1889—1983），20世纪上半叶最著名的英国指挥家之一。约翰·巴尔比罗利（John Barbirolli，（转下页）

人们通常认为，"披头士"是第一批通宵达旦录唱片的艺人，后期录音给制作人和录音工程师带来了滚滚财富。肯·汤森澄清了这一点："第一个熬夜工作的人是亚当·费思[1]。1958 到 59 年，我和他一起录音，从午夜一直搞到凌晨三点，那时约翰·巴里（John Barry）是音乐总监。音乐家联盟规定，如果你让（艺人）工作超过了晚上 10 点，他们就会得到额外报酬。可是这与棚虫半毛钱关系都没有：他们拿的是固定报酬。"

（接上页）1899—1970），英国指挥家。奥托·克伦佩雷尔（Otto Klemperer, 1885—1973），德国古典作曲家兼指挥家，被认为是 20 世纪最伟大的指挥家之一。维克多·西尔维斯特（Victor Sylvester, 1900—1978），英国舞蹈家、作家、音乐家和伴舞乐队指挥，20 世纪上半叶舞厅舞蹈发展的重要人物。从 1930 年代到 1980 年代，他的唱片卖了 7500 万张。

1 亚当·费思（Adam Faith, 1940—2003），英国歌手、演员。作为青少年偶像，他成为第一个将最初的 7 首单曲打入排行榜前五的英国艺人，并最终成为 1960 年代最受关注的艺人之一。他也是英国第一批定期录制原创歌曲的艺人之一。

2 第一面

　　怀疑者可能会说，诺曼·史密斯用整整四个小时来录制《天文学大师》导引带（introductory tape），只是因为录音棚晚间收费是固定的，但作为这张专辑的情绪铺垫曲，这段时间无疑是值得的。那个空洞的、切割般的声音来自彼得·詹纳："我正好在那里，他们想要另一个声音，我想我的声音还算有点优雅。当他们进行现场表演时，总得有人拿着扩音器，然后他们全都开始演奏。我只是用扩音器念一些东西。"詹纳回忆到，席德随身带着一本《行星观察者之书》（Observers Book of Planets），在写《天文学大师》时参考了这本书。记录下来的，是层

层叠叠的扩音器声音，融合在一起，就在感知的边缘，消失在席德拉开序曲的 Telecaster 电吉他[1]中，单键脉冲从里克的法菲萨电风琴中发出（除非他不小心敲到了相邻的音符！）——模拟着摩尔斯电码——然后罗杰的 Rickenbacker 4001[2] 电贝斯的重低音因鼓声而得到加强，这与大多数流行唱片典型的小型音响效果相去甚远。

尼克·梅森说："这是用一套 Premier Kit 架子鼓[3]录制的。是一个双踏低音鼓。大概我们在录这首歌六个月前，可能是看了金杰·贝克[4]和奶油乐队的演出，我被触动了。这完全是现场演出的鼓声，它就是这个样子。我觉得我当时对

1　Telecaster（泰勒卡斯特）是芬达公司生产的电吉他，和它的姊妹型号 Esquire 一起，是世界上第一个量产的、商业上成功的实体电吉他。它简单而有效的设计和革命性的声音开创了电吉他制造和流行音乐的潮流。

2　Rickenbacker（里肯巴克）是阿道夫·里肯巴克（1886—1976）1932 年创办的著名电吉他品牌，包括迪伦和披头士在内的众多音乐家都使用这一品牌的乐器。

3　英国爵士鼓品牌，专业制造古典打击乐和军乐团打击乐器，因高品质而成为完美打击乐器的代名词。

4　金杰·贝克（Ginger Baker），"奶油"乐队鼓手。

鼓声没有太多的投入，对打鼓也不太了解。这一切要归功于诺曼·史密斯的制作和彼得·鲍恩的录音技术。"安德鲁·金说："我想你现在再也见不到一个录音工程师这么做了……彼得会去录音棚，听他们排练曲目，譬如，听尼克的鼓声敲起来像什么声音，然后回去尽他所能去重现那个声音。这是基于他在艾比路做古典音乐录音的传统：在控制室里再现录音棚里发出的声音，这就是为什么它听起来那么鲜活而生动的原因。"

　　作为首张专辑的开篇曲，《天文学大师》确立了一个难以置信的高标准，且这种感觉贯穿其后的 10 首歌。平克·弗洛伊德最爱的效果器设备——有多个磁头、过载的电子管和闪烁绿光的"魔眼"水平调谐指示器（magic eye level indicator）的磁鼓回声机[1]，随着席德和里

[1] 磁鼓回声机（Binson Echorec），意大利厂牌 Binson 出品的回声延迟效果器，使用模拟磁鼓记录器，弗洛伊德乐队用它创造出了传奇的迷幻回声效果，成为 1960—1970 年代的经典之声。

克吟唱地下冰河和遥远的太空，通过元素图像（elemental images）令声音形成涡流和波动。彼得·詹纳说："我记得第一次在华盖俱乐部看他们演出，我在舞台上走来走去，想弄清楚噪音是从哪里传来的：里克还是席德？席德在用他的 Binson Echorec 播放着实在冗长重复的东西，里克也有一台回声机，所以到处都是这种持续不断的延音。"尼克·梅森说："当时，大多数音乐商店都能买到这种回声设备。它有各种各样的机械问题，但却是一个神奇的工具。它们看起来似乎就应该呆在科学博物馆里，这才让人感觉最舒服！就你获得高强度白噪音[1]的方式而言，它们能够发出几乎任何一种乐器的声音，就像托马斯·爱迪生亲自录制的一样，但这也是它的吸引力的一部分。"

1　白噪音（white noise）是指一段声音中的频率分量的功率谱密度在整个可听范围（20～20000 Hz）内都是均匀的。白噪音技术是 19 世纪末由爱迪生这样的科学家发现的。

平克·弗洛伊德带来了全新的东西，一种融合了旋律、不谐和音与抽象声音的混合物，不同于以往的任何东西，因此似乎顺理成章，《天文学大师》应该指的是漫画英雄——未来飞行员丹·戴尔[1]。

* * *

1967 年 5 月，一本面向少女的杂志《潮流》（Trend），刊登了平克·弗洛伊德的一张特写照片，名为《平克与他们紫色的门》（The Pink and Their Purple Door）。这并不是唯一一次将乐队塑造成四个小伙子在伦敦的剑桥圆场（Cambridge Circus）合租一套公寓，公寓带有——你已经猜到了——一扇紫色大门。也许百代的营销人员想到了顽童乐队[2]？真实情况

1 丹·戴尔（Dan Dare）是英国插画家弗兰克·汉普森（Frank Hampson）1950—1969 年在漫画期刊《Eagle》上连载的同名科幻漫画里的一位英雄宇航员，是席德儿时心爱的读物。

2 "顽童"合唱团（the Monkees），又译作"猴子乐团"或"门基乐队"，活跃于 1965 年到 1971 年的一个美国音乐组合。

是一个更为复杂多变的场景。那个时候，与弗洛伊德乐队有关的地址通常指的是席德居住的地方。正如尼克·梅森所说："罗杰、理查德和我都各自和女友住在一起。"

席德·巴瑞特和剑桥校友大卫·盖尔搬到了伦敦："席德和我住在位于托特纳姆街靠近托特纳姆宫路的希尔斯百货商店的一栋糟糕透顶的房子里，共用一间小居室，两头各有一张床垫。房客都是一群形形色色之徒——上了年纪的酒鬼、游民、花生推销员和披头族[1]，住在几栋相连的房子里，房间挨着房间。（然后）我们搬到了厄勒姆街（Earlham Street）。"达基·菲尔兹说："有一组公寓，我将它们与弗

1　"披头族"（beatniks），用于描述"垮掉的一代"的参与者，这一称呼是赫博·卡恩在1958年4月2日于《旧金山编年史》中首次发明并使用的，最开始是个贬义词，是从当时苏联发射的人造卫星"sputnik"演化而来，用于讽刺"垮掉派"文人，表明他们既不合时宜，且和共产主义之间有某种亲缘关系。后来，这个词汇成为这样一类人的代名词：一群留着山羊胡子、头戴贝雷帽、玩手指鼓的且被一群穿着黑色连衣裙的舞女包围着的男人。

洛伊德乐队联系在一起；厄勒姆街，也就是剑桥圆场那所房子（那是彼得·怀恩·威尔森早期玩灯光秀的温床）；克伦威尔路；然后是埃格顿宫。"

斯托姆·索格森说："我在剑桥圆场转角处的厄勒姆街 2 号住了大约三个月。席德住在一栋四层楼的两楼。房子很小，楼梯也很窄。"约翰·怀特利断断续续在那里住了大约五年。第二次住那里时，他说："有个租房子的家伙叫让·西蒙尼·卡明斯基（Jean Simone Kaminsky），为人无法无天。他遭到法国军队的通缉，得到一位议员的帮助，来到剑桥的'安全屋'，就租住在马修·斯克菲尔德隔壁。"卡明斯基搬到伦敦，在 BBC 找了份工作，怀特利说，"通过让·西蒙尼，庞基（Ponji，全名叫约翰·保罗·罗宾逊［John Paul Robinson］）住到了厄勒姆街，然后我遇到了他们所有人——斯托姆、奥布里·鲍威尔（Aubrey

Powell［Po］），弗洛伊德乐队的很多人……"

马修·斯克菲尔德最初是通过造访他同母异父的哥哥庞基，而成为厄勒姆街那栋房子场景的一部分："它的木制天花板是榫槽接合的，你隐隐觉得那里可能会有蟑螂，但你尽量忽视它。让·西蒙尼在那儿捣鼓知识分子范儿的黄书……"大卫·盖尔接着讲述了这个故事："他的一台印刷机短路着火，烧毁了公寓。消防员在一堆碎屑里发现了一些湿透了的色情小说，于是报了警。然后警察使得让再也无法回家了。"厄勒姆街也是安娜·默里的家："让·西蒙尼穿着内裤成功地从大火中逃生，跑到了有消防站的那条路上。"安娜回忆说"一包包的淫书被扔得到处都是：简直是一场噩梦！我们整晚上开着车绕着汉普斯特德街区一带转悠，把书扔进人们的花园，这样警察就找不到了！""每个人在某种程度上都很酷，"马修说，"但突然间，所有 60 年代的酷都不复存在……

我哥哥甚至不得不跳窗逃走!"

"实际上,是彼得·怀恩·威尔森为平克·弗洛伊德开创了早期的投影技术,"大卫·盖尔说,"譬如,彼得把避孕套绷在幻灯片线框上,再朝上面滴油画颜料,用手指轻拍,同时用强光透射,首次呈现出油彩幻灯效果。彼得也想出了这个点子,他拿起一副焊工护目镜,摘下深色镜片,换上透明玻璃,将两个玻璃棱镜粘合在前面,制作了cosmonocles——这个词是我创造的——我记得彼得·怀恩·威尔森领着我来到查令十字街,戴着他的 cosmonocles 护目镜,整个世界看起来变得光怪迷离,因为你看到的世界被棱镜扭曲了。"约翰·怀特利还记得另一个装置,它使用一个拉伸的避孕套,上面附着一面镜子。它可以随着音乐振动,让镜子反射出跳跃着的有节奏的光束。

席德从厄勒姆街搬到克伦威尔路 101 号,

达基·菲尔兹住在那里。达基回忆道，"弗洛伊德乐队排练的时候，或是即使不排练的时候，灯光秀都是彼时场景的一部分。我们的公寓有两层，各有 7 间屋。他们受到（1965 年的电影）《诀窍》（*The Knack*）的影响，把一楼客厅都漆成了白色：白墙，白地板。我们非常喜欢看电影；深夜电影；通宵电影；你会漫步在一两部电影里，整个地方都是嗑了药而神志不清的人。至少有 9 个人住在那里，我不知道一周里有多少人在那里过夜，但周末就数不清了。有时候会来一些传奇的陌生人，有时候只是……陌生人！我们住在顶层，楼下有个人自己住，并收留我们这群人住下来，但他非常，非常的保守，因为嫌噪音太大，总是把保险丝拔掉，让我们陷入黑暗中。而下面一层是剑桥帮成员，他们中的一些人搬到了楼上我们的房间，所以这是两个非常融为一体的公寓，但中间被隔开了。"

"楼下的人成立了一个主张大麻合法化的团体，他们聚众吸毒，遭到突击搜查，并上了当地报纸，报纸上刊登了青少年在午夜后吸食大麻的涂黑照片。'午夜之后'这个词非常别有含义！在他们举行的最盛大的聚会上，我记得妮可[1]也在场。我记得小野洋子[2]来到公寓，我待在楼上，拒绝下楼来，对她没有丝毫兴趣。有人问我想不想参演她的电影《屁股》（*Bottoms*）。我原以为我不想，但现在我真希望自己能参演啊……约翰·梅奥尔[3]搬进公寓住了大概一两个星期。在公寓里进进出出的乐队可不止平克·弗洛伊德。"

1 妮可（Nico，1938—1988），原名克里斯塔·帕夫金，德国歌手、词曲作者、音乐人、模特、演员。她在费里尼的《甜蜜生活》和安迪·沃霍尔的《切尔西女孩》等电影里均有出演。1967年，在沃霍尔的坚持下，她在地下丝绒乐队的专辑《地下丝绒与妮可》中的三首歌曲里担任主唱。
2 小野洋子（Yoko Ono），日裔美籍音乐家、先锋艺术家，约翰·列侬的妻子。
3 约翰·梅奥尔（John Mayall），著名的英国布鲁斯歌手、吉他手、风琴演奏家及词曲作者，其演艺生涯跨越了六十年。包括埃里克·克莱普顿、彼得·格林在内的多位著名布鲁斯吉他手曾在他的乐队"布鲁斯破坏者"里效力。

"我们从来没有钱，但我们似乎总能打到出租车。我记得有很多次我坐上出租车，说去'101'，他们就会问'去克伦威尔路?'，他们从我们的相貌就能看出我们是从那里来的。伦敦的旅游业那时还压根没有兴起，不像现在这样繁荣。整个"摇摆伦敦"[1]现象才开始在媒体上被报道，人们会经常被街拍。然后开始有美国女孩跟着我们进了公寓，就因为我们的长相。这很稀松平常。"

当生产商对这些"怪异"的风格趋之若鹜时，创新者却嗤之以鼻，正如珍妮·法比安回忆道："当嬉皮士风尚流行起来的时候，我们没有一个人穿它。那是给塑料嬉皮士和周末嬉皮士穿的。真正的地下永远是，要么超前一

1　"摇摆伦敦"（Swinging London）指 1960 年代英国伦敦流行的青年文化现象，除了首当其冲的时尚外，也涉及音乐、电影、电视等领域。该术语最早可追溯到 1966 年 4 月 16 日。伦敦月刊《Encounter》杂志编辑梅尔文·拉斯基（Melvin Lasky）用这一形容词来描述当时在伦敦发生的一种现象，而美国《时代》周刊随之引用了这一术语。

步，要么落后一步，但绝不赶时髦。"即使在
这样一个与众不同的场景中，平克·弗洛伊德
也是坚定不移的，正如珍妮所说："他们穿得
像18世纪的纨绔子弟。除了因迷幻药而丧失
意识外，他们不穿那个时代的衣裳。我们都穿
着超越时间之外的衣服：女孩们要么穿着民族
服装，要么回到过去，打扮得像40年代的电
影明星。"

达基所提到的三个与平克·弗洛伊德相关
的地址中，埃格顿宫是《风笛手》录好之后搬
进去的，但这里值得一提。斯托姆·索格森形
容它"有点像垃圾场，但却是一个很棒的公
寓，在南肯（辛顿）的拐角，就在地铁对面，
处于活动范围的中心，离海德公园5分钟路
程，距我们学院很近。那是一栋那个年代有着
高大天花板的大楼，有一个又大又宽的螺旋楼
梯，还有一部在楼梯中间上升运行的30年代
的电梯。"1965年，罗曼·波兰斯基将它们拍

进了由凯瑟琳·德纳芙主演的电影《冷血惊魂》(*Repulsion*)。

　　作为在克伦威尔路生活的一个脚注,达基告诉我:"我在一家画廊举办展览,有个商人对我说,'哦,对了,我以前住在克伦威尔路101号。'他说1967年夏天他在那里住了6个星期。我想我从没见过他。他说,不,他从来没有到楼上来,因为他太敬畏席德了!"

　　"海特·阿什伯里区[1]的人可能认为,旧金山是世界的中心,"斯托姆说,"他们也许有感恩之死,他们也许有杰斐逊飞机,他们甚至有牛心上尉[2]……但他们都错了,这不言而喻!"

1　海特·阿什伯里区(Haight Ashbury),旧金山最著名的嬉皮士集散地。

2　"感恩之死"(Grateful Dead),1964年组建的美国乐队,风格常在迷幻摇滚和乡村摇滚之间自由切换,有着史上最铁杆的歌迷。"杰斐逊飞机"(Jefferson Airplane),1965年成立,与"感恩之死"同为迷幻摇滚开创者。"牛心上尉"(Captain Beefheart,1941—2010),摇滚传奇音乐人,把自由爵士、三角洲布鲁斯、晚期的古典音乐和早期摇滚乐融合成了一种充满创造性和大胆想象的新音乐。很多新一代的独立乐队也深受其影响,包括席德·巴瑞特。

* * *

在平克·弗洛伊德的圈子里，随着有趣之人来来去去，各种想法层出不穷，其中许多却也很快就被遗忘。有部电影叫《捕鼠者珀西》（*Percy the Ratcatcher*），讲的是猫咪的生活故事。虽然乐谱纸上提到过这部电影，但与我交谈过的人却都不记得。然而，在录音阶段，与这部电影同名的歌曲演变成了《风笛手》专辑中第二首歌《魔鬼萨姆》（Lucifer Sam）。

尼克·梅森还记得构思变成专辑曲目的过程："很多歌之间是有差别的。有些歌写出来，就完全可以弹奏，而我们只是简单地记住它，因为席德已经搞定了。而其他歌会在录音棚里形成，或者说，由诺曼为之设计编曲。现场演奏的歌更多的是由乐队创作的，比如《天文学大师》这样的东西，显然还有《星际超速》。像《第24章》（Chapter 24）之类的东西……很多东西会以吉他弹奏的歌曲形式出现，然后

发展成键盘部分，再发展成独奏可能做的事情
（或没有独奏），特别是在这个时候，诺曼就会
参与改造这首充满变数的歌曲。"

戴夫·哈里斯彼时是百代录音室经理，他
会在每次开录前就布置好录音棚。他谈起制作
团队内部的活力："诺曼·史密斯似乎从不惊
慌；他总是很酷；总是非常幽默。彼得·鲍恩
却总是惊慌失措，有时疯疯癫癫，（模仿喘息
声）他会把烟灰吹得到处都是！作为一名录音
工程师，他是个完美主义者。不过，他们**真的**
是合作无间。"

用录音术语来讲，《魔鬼萨姆》是这张专
辑中最复杂的曲目。在 4 月 12 日完成基本音
轨录制后，6 月底完成最终混缩之前，这首歌被
重新叠录了 5 次。这在当时是不可想象的，因
为人们期望乐队在一天之内就能出一张专辑，
但形势正在发生变化："《风笛手》是以一种人
们可能称之为老派的方式录制的：而不是短平

快，"尼克·梅森说，"随着时间的推移，我们开始花费越来越长的时间。披头士正在录制《佩珀军士的孤独之心俱乐部乐队》，而百代也接受了在录音棚里花费更多时间的想法，但我们仍然经常在下午录音，然后实际上在晚上跑出去做演出。就如何真正燃烧时间而言，我们不知道还有比这更好的方式了！"

例如，下午2点半到6点半，在录音棚预定了给彼时仍被称为《珀西》的歌曲叠录沙球、风琴和提琴贝斯，然后火速赶往埃塞克斯郡的蒂尔伯里铁道俱乐部演出。关于提琴贝斯，尼克说："这似乎并不是一个完全的突破，因为以前没有人做过。就像很多事情……你看到有人这样做，你知道，罗杰显然认为'我可以做到'，所以被引入了乐队。"

沃特斯的贝斯声在富有质感的混音中是一个奇异的亮点，因为几层键盘乐器和各种打击乐器围绕着下行/上行小调的主题融合在一起。

这是一种略带阴暗的情绪，比起"投机者"乐队[1]的音乐，它更让我想起林克·雷[2]，前者有时被认为对平克·弗洛伊德产生了一定影响。正如席德·巴瑞特所唱：

> 深夜四处觅食淘沙
>
> 神出鬼没来无影
>
> 若你现身在附近
>
> 便会发现它的影

音节和音符流淌在一起，节奏密集统一。"席德的歌词非常古怪，"斯托姆·索格森说，"是充满各种童话和神奇生物的神秘主义的混合物。它们无疑有一个非常独特的节奏，但通

1　"投机者"（The Ventures），美国器乐摇滚乐队，对摇滚乐的发展有深远影响，是史上最卖座的器乐摇滚乐队，带动了 1960 年代的电吉他风潮。欧阳菲菲的成名曲《雨中徘徊》原曲是他们的创作。

2　林克·雷（Link Wray, 1929—2005），美国传奇吉他手，他发明的吉他强力和弦深刻地影响了日后逐渐兴起的重金属音乐和朋克音乐。

常意义不大，即便对席德来说也是如此。他对词义不太感兴趣，他只对声音感兴趣。"珍妮·法比安说："席德用他那非常奇怪的歌词捕捉到了我们意识的感觉，它们不是你在一般流行歌曲中听到的歌词……独角兽，来自阿卡迪亚[1]的幻象，清国人[2]，各种我们都感兴趣的事物。"所有这些东西，还有更多的东西，却显而易见，没有提及流行歌曲喜欢的主题：爱。虽然这里有对原始自然和太空的爱，但在整张专辑里，唯一提到的与个人关系相关的东西就在《魔鬼萨姆》中。

> 珍妮弗·珍特尔，你是位魔女
>
> 你在我的左边
>
> 他在我的右边

1 阿卡迪亚（Arcadia）原为古希腊一地名，位于伯罗奔尼撒半岛，人们在此安居乐业，后被引申为"世外桃源"之意。
2 Chings，指中国清王朝。

哦，不

达基·菲尔兹查考了相关资料："珍妮弗·珍特尔……不是珍妮·法比安——绝对是珍妮·斯派尔斯（Jenny Spires），她来伦敦当模特，那时与琳赛·科纳（Lindsay Corner）关系非常亲密。两个女孩都和席德约会过。珍妮美得惊为天人。"

巴瑞特的独奏作品更是未经雕琢，更加个人化。神秘主义和抽象字符是其《风笛手》里歌曲的主要特征。正如斯托姆·索格森所说："歌词中没有注入的似乎是他对美好时光和追求女孩的渴望。我想有一些歌词对心理学有一定的参考意义，但不多；别离的意象；孪生儿；事物的另一面。我认为，相反的事物倒是在很多情况下都有提及或暗示。没有太多的政治——如果有的话——性也很少。所以你可以从这一切当中得出一个非常有趣的心

理侧写[1]，你不需要我——哈！"

如果你觉得有必要的话，可以先听一听，再来理论。我无意灌输报纸上关于席德精神有问题的任何愚蠢的说法。毕竟，我们有谁真正了解真实情况呢？就像歌里唱的，"那只猫是我无法解释的东西。"

* * *

"平克·弗洛伊德乐队擅长'迷幻音乐'[2]，这种音乐旨在展示 LSD 的体验。"这句话写在英国周日小报《世界新闻报》（*The News of the World*）刊登的一张里克、罗杰、尼克和席德坐拥乐器，看似天真无邪的照片底下，距乐队在艾比路第一次录音仅 9 天。这篇耸人听闻的揭

1　心理侧写（psychological profile），根据心理咨询者的行为方式推断出他的心理状态，从而分析出他的性格，生活环境，职业，成长背景等。侧写方法并不局限于犯罪心理学。

2　迷幻音乐（psychedelic music），Psychedelic 这个词是英国心理医生奥斯蒙德创造的，它是由两个希腊词根结合而成的新词，分别有"心灵"和"显示"的含义，应该译为"显灵"才对。所以，这里的"迷幻音乐"应该翻译为"显灵音乐"。但"迷幻音乐"是国内大多数音乐文献采用的通用译名。参见袁越：《来自民间的叛逆》，新星出版社 2018 年 11 月第 1 版，第 429 页。

露文章（《世界新闻报》仍然专注于这种新闻！）以《流行歌曲和 LSD 崇拜》为标题，充斥着"继续让英国人议论纷纷的调查，**流行歌星与药品**"的内容，并刊登了基于《西藏度亡经》（*The Tibetan book of the Dead*）的手册《迷幻经验》（The PSYCHEDELIC EXPERIENCE）的印刷字体报头，蒂莫西·利里[1]（"这位药物先知的书里的词句被用于今天的流行唱片中"）的照片和一则新闻，其内容如下："在过去一年里，迷幻药 LSD 在流行乐坛所获得的影响力，或是其在节奏乐团的青少年粉丝中成为'时尚'的速度再怎么夸张都不为过。LSD群体甚至有他们自己的报纸，从美国进口的杂志和小册子也有几十种之多，大肆宣扬服食药物的优点，将其吹捧为一种'生活方式'。药品的影响已经席卷了英国音乐出版的总部叮砰

[1]　蒂莫西·利里（Timothy Leary, 1920—1996），美国著名心理学家、作家，LSD 最著名的倡导者。

巷[1]。"

1967年2月12日，基思·理查兹、米克·贾格尔和艺术经纪人罗伯特·弗拉瑟（Robert Fraser）在雷德兰兹——基思在苏塞克斯郡的家——因涉毒被捕。报纸在此次引发巨大回响的缉毒行动中充当了催化剂。关于《世界新闻报》那些文章，尼克·梅森回忆道："他们搞错了——他们说我们自称为社会不轨者——我们没有，那是米克·法伦的支持乐队"（他们才是真正被称为"社会不轨者"乐队）。[2]

虽然席德吸食巨量迷幻药堪称传奇，但罗杰、尼克和里克都是非常老实之人。他们的首

1　叮砰巷（Tin Pan Alley）亦称锡盘街、锡锅街，指以纽约市第28街为中心的音乐出版商和作曲家聚集地。在19世纪末20世纪初，叮砰巷的作品几乎主宰了美国流行音乐。在这里代指流行音乐界。

2　米克·法伦（Mick Farren, 1943—2013），英国摇滚音乐家、歌手、记者和作家，致力于英国地下反主流文化。"社会不轨者"（The Social Deviants），英国摇滚乐队，最初活跃于1966年底至1969年，但后来成为米克·法伦音乐作品的载体，直到2013年他去世。

选药物更有可能是在当地的酒吧里喝上一杯小酒。对所有相关的人来说，幸运的是，他们没有染上毒瘾。彼得·詹纳说："事后想想，真是他妈的，当有人甚至现在还在吸毒，当你看见那让人情绪消沉的歇斯底里的样子，我就想，我们是怎么逃脱这玩意的魔掌的？百代干得漂亮。我们原本早就被死亡纠缠不休了。我是说，看在上帝的份上，那正是米克·贾格尔被关进监狱的时候。我当时在伦敦政经学院（LSE, the London School of Economics，一个被视为孕育激进观点温床的地方）工作，管理着这支乐队——据说这支乐队鼓励人们服用迷幻药和改变心智的物质。这可能会反弹到我；你再细想一下，这可能会对乐队产生非常恶劣的影响。很明显，我们是在模拟吸食药品的体验，这就是我们正在做的事情的一部分。嘿，当你踏上迷幻之旅，你听到像这样的声音，然后我们弹给你听。在我们的宣传中，有各种各

样关于心灵拓展的东西以及诸如此类的玩意儿。我们属于一个大厂牌，这真的很有帮助。我的意思是，百代不会和毒品扯上任何关系——嘿，这些家伙为我们的孩子制造武器！百代就像 BBC，就像政府或公务员。我想如果我们和厄勒克特拉或宝丽多合作，就会困难得多。厄勒克特拉本来就是一家运转不良的美国小公司，而宝丽多就是该死的匈人[1]！你可以想象……"

不幸的人难免要遭受困厄的折磨。霍皮因为当局对地下乐队的关注而被盯上，并因持有少量大麻被判处 9 个月的刑期[2]，在沃姆伍德·斯克拉比斯监狱[3]服刑，刑期从《佩珀军

1 匈人（Huns）是破坏者和野蛮人的代名词。
2 另一个说法是入狱 6 个月，参见《无尽之河：平克·弗洛伊德传》，[英]马克·布莱克著，陈震译，雅众文化/湖南文艺出版社，2019 年 11 月，第 76 页。
3 沃姆伍德·斯克拉比斯监狱（Wormwood Scrubs），伦敦一所著名的男子监狱，对游客开放。英国传奇双面间谍乔治·布莱克 1966 年从这个监狱成功潜逃。

士的孤独之心俱乐部乐队》发售那天开始：
"当《风笛手》发行的时候，我在监狱里，所以我从来没有听过这张新发行的唱片。在污秽、阴暗的中世纪作坊里，一大亮点是他们有一个全天进行公共广播的广播站。当《佩珀军士的孤独之心俱乐部乐队》发行的时候，他们一直在放这张唱片，真是精彩绝伦！这个世界充满了矛盾，而他们没有对广播里的音乐进行审查，这件事就是个小确幸，虽说这跟他们一贯的做法不一致。他们曾经荒唐地对邮件进行审查：如果有人给我寄来一张迷幻的照片，那么多半不会通过审查，因为它看起来太奇怪了，他们觉得也许其中掺了迷幻药什么的。他们压根想不到……放迷幻药的地方就在邮票下面！"

* * *

虽然《世界新闻报》的文章没有明说平克·弗洛伊德的歌词中含有利里博士宣扬的那

些玩意，但弦外之音谁都听得出来。当然，这是无稽之谈：影响席德·巴瑞特歌曲的快乐恶作剧者并非贩卖刺激的美国人。安德鲁·金说《玛蒂尔德妈妈》的原版引用了希莱尔·贝洛克的诗句[1]：

> 有个男孩名叫吉姆
>
> 他的朋友对他很友善
>
> 他们给他喝茶吃吐司吃果酱
>
> 还有美味的火腿片
>
> 噢，妈妈
>
> 再给我讲讲吧

安德鲁补充道："贝洛克抑扬格的节奏完

1　希莱尔·贝洛克（Hilaire Belloc，1870—1953），法裔英国作家和历史学家，是20世纪初英国最多产的作家之一。下引诗作名为《吉姆》（Jim），写的是一个淘气的小孩子不服从保姆的看管，被动物园里的狮子吃掉的故事，意在劝诫警醒顽劣儿童。诗的前四行最后一个单词jim，him，jam，ham押韵。

全符合这首歌的韵律。贝洛克家族对此一点
也不感兴趣，所以席德就修改了几段文字。
这纯粹是个版权问题。"聆听《玛蒂尔德妈
妈》——这首录制下来的由里克·莱特演唱的
诗篇——我由衷地感谢希莱尔的继承人无意中
逼迫席德·巴瑞特写下自己的歌词，这些歌词
与音乐的氛围更加契合：

> 有个国王统治这片土地
>
> 一切尽在他王权掌控下
>
> 这只猩红老鹰
>
> 眼中寒芒四射
>
> 向臣民一展银白的光辉
>
> 噢，妈妈……

　　达基·菲尔兹一边聆听《玛蒂尔德妈妈》，
一边回想他们共同的兴趣："《格林童话》就在
身边；《霍比特人》和《指环王》；卡洛斯·卡

斯塔尼达[1]的《巫士唐望的教诲》；奥尔德斯·赫胥黎[2]；各种科幻小说（我记得在克伦威尔路读过罗伯特·海因莱因的《异乡异客》[3]，因此席德可能在同一时间也读过这本书）；任何一个神话故事，都掺杂着一点达达的味道。小野洋子的《葡萄柚》[4]一书近在手边；巴勒斯；

1　卡洛斯·卡斯塔尼达（Carlos Castaneda, 1925—1998），秘鲁裔美国作家和人类学家，以《巫士唐望的教诲》(*Teachings of Don Juan*)为代表的"唐望"系列（12 本书和许多更短的作品）而著名，书中记载了他拜印第安人萨满巫师唐望为师的经历，唐望其人的真实性曾被多名学者质疑。

2　奥尔德斯·赫胥黎（Aldous Huxley, 1894—1963），英国作家，此人一直对心灵控制术感兴趣。1931 年写过一本《美丽新世界》，预言未来的独裁者将会使用精神控制药物来使人民顺服。1953 年他第一次服用了一种名为"梅斯卡灵"的提炼自南美仙人掌的生物碱致幻剂，并受此启发完成了著名的《知觉之门》。

3　罗伯特·海因莱因（Robert Heinlein, 1907—1988），美国著名科幻小说家，被誉为"美国现代科幻小说之父"。《异乡异客》(*Stranger in a Strange Land*)是海因莱因代表作，初版于 1961 年，书中的地球文明与美国 1960 年代的社会现状十分相似。主角，来自火星的年轻救世主史密斯是个人英雄主义在罗伯特·海因莱因科幻小说中的具体表现，在不断的磨练和战争中，他明白了自己的历史使命，用爱去拯救无数生命。

4　《葡萄柚》(*Grapefruit*)是小野洋子关于音乐、绘画、诗歌、电影、艺术作品的声明及阐释，初版于 1964 年，作为概念艺术的早期代表作而闻名。书中记录了小野洋子艺术观念的形成、发展及多种艺术形式的发展脉络，试图改变人们惯常的成见，打破人固有的思维方式。

法国文学……科克托[1]。作为一个群体，我们都读同样的书，我们彼此一直都在看书。席德有一本阿莱斯特·克劳利[2]的书，一本初版的《月亮之子》（*Moonchild*）。那是我第一次接触克劳利，他是一个非常神秘的邪教人物。1966年左右，席德有一本《易经》。我想不出有什么音乐会成为创作这种歌词的背景音乐。这来自于他的阅读。我在克伦威尔路有一面漫威漫画墙。我曾经把这些漫画钉起来，人们就会过来拿走它们。我们在这里是否受到了漫威漫画的影响……我相信我们有受到影响。"

《黎明门前的风笛手》是在艾比路（或者，更准确地说，是百代录音室：披头士乐队1969的黑胶唱片方使其以"艾比路"著称，而非之

1 科克托（Jean Cocteau, 1889—1963），法国先锋派作家，艺术家，神秘学爱好者。

2 阿莱斯特·克劳利（Aleister Crowley, 1875—1947），英国神秘学学者，20世纪最著名的通灵者之一。克劳利对世人的一项贡献是他设计的塔罗牌。

前）3 号录音间录制的，与隔壁 2 号录音间录《佩珀军士的孤独之心俱乐部乐队》时使用的是同一台特别高品质的电子管磁带录音机 Studer J37's。虽然 8 轨录音机在美国已经使用好几年了，但直到 1968 年，第一台 8 轨录音机才出现在英国的录音棚，因此在 1967 年，4 轨一英寸宽磁带录音机仍然是最先进的技术。

当开始写这本书的时候，我希望能够通过聆听这些母带唱片，找回录音时的氛围。令人大失所望的是，我发现，除了百代的磁带库里还有一卷——那是平克·弗洛伊德第一次为《风笛手》录音的成果，其中包含他们在《玛蒂尔德妈妈》中的半打录音——其他那些母带很可能已经被整卷消磁，放在新盒子里被再次使用。这些又大又重的录音带被认为太珍贵了而不宜编辑，所以从两次或多次不同录音中编排一条完整的曲目，这种事只有在"压缩"后才会发生。制作团队的预先计划必不可少，因

为添加额外声音的唯一方法是完成最初四条音轨的混音（由此"压缩"），并将此"合并"到另一台机器上，为新的录音腾出空间。

彼得·詹纳谈到了百代录音工程师的精湛技艺，他们"可以在小提琴的延音中间进行剪辑，而你根本听不出来"，虽然这往往千真万确，但《玛蒂尔德妈妈》却是《风笛手》中一首可以听出连接的曲目。考虑到材料的复杂性和所涉及的过程，令人惊讶的是，竟然没有太多明显的拼接。

虽然《玛蒂尔德妈妈》不是一首新的曲目，但它是在录音棚里形成的。彼得·詹纳说，当涉及歌曲的结构与和声时，"诺曼·史密斯总是积极主动；他确实发挥了很大影响。"尼克·梅森表示赞同："哦，确实如此！事实上，你在唱片中不时能听到诺曼的歌声，他是和声组的一员——我敢肯定他就在其中！"诺曼会在录音棚的钢琴上阐释他对和声的想法，

而那种丰富的人声混合在《玛蒂尔德妈妈》中真的光彩照人。

《玛蒂尔德妈妈》以一个小孩子的视角演唱，充满了神奇的彼岸世界的意象和隐隐不安的未尽渴望。巴瑞特关于"黑暗的玩具屋"和"神话故事高高地簇拥起我，阳光照耀下的云朵漂浮而过"的歌词似乎是他自己童年的写照。马修·斯克菲尔德记得自己去过席德的家："那是一栋很黑的房子，很像子宫，挺有趣的。在剑桥，文字就是一切：如果你有盏灯，有没有窗户都无所谓，只要你能看书就行！如果你是在一个学术世界中长大的，你会像孩子一样创造自己的空间。想象的世界就是你的救赎之地。"

就在席德 16 岁生日前，他的父亲马克斯·巴瑞特（Max Barrett）去世了。斯托姆·索格森说："多半因为这个原因，他母亲对他过于慈爱和宽厚了。"父亲这个人物的缺席，无疑

成为席德与剑桥帮一些朋友之间的共同纽带：
罗杰·沃特斯和庞基·罗宾逊的父亲在二战中
战死沙场，而斯托姆的父亲住在英国另一个地
方。当人们想到巴瑞特在后来黑暗的时光回到
他母亲威妮弗蕾德（Winifred）身边和自己的
家里时，《玛蒂尔德妈妈》就令人平添一分辛
酸凄楚。

<p style="text-align:center">＊ ＊ ＊</p>

"弗洛伊德是少数几支能够懂得电子乐器
不仅仅是带有放大效果的普通乐器的乐队之
一。"1967 年 7 月，彼得·詹纳在接受《唱盘
与音乐回声》杂志采访时如此表示。他们对声
音的处理方法是把新的质感呈现在主流观众面
前，在他们的首张黑胶唱片中，第四首歌的名
字是一次致敬，致敬的对象，乃是席德所受最
不寻常的影响源泉之一。

这首歌名为《火焰》（Flaming），歌词中并
未提到"火焰"这样的词，在持续不断的探究

中，有些人倾向于支持瘾君子的说法，因此这个词被标记为一个与迷幻药文化相关的词语。"我不清楚这回事，"当我问霍皮时，他说。"我还以为火焰是随着互联网而出现的东西，可是我知道什么呢？"我想说的是，这首歌是对一个歌名的致敬，而不是毒品。

从1960年代中期开始，基思·罗就是即兴乐队 AMM 的一员。尽管他很谦虚，但他说："如果你听过 AMM 厄勒克特拉专辑（*AMMUSIC 1966*）中的《后来火红的里维埃拉日落》（Later During a Flaming Riviera Sunset），其中有部分内容很像《火焰》的前奏。这似乎有太多的巧合，不应该只是一种参考。他们做了这种不寻常的，几乎是周围环境的声音，简直就是 AMM 的风格，然后进入节奏。有人过来跟我讲，他们读过一些关于我对巴瑞特的影响的文章或书。我不知道该说什么，因为只有一个人清楚，而且他再也不会谈论这个

了！席德所做的，也许是从 AMM 或我本人身上汲取了某些东西，我想你最多只能说他受到了启发，给了他信心去做一些不同寻常的事。"

　　与 1967 年相比，今天的音乐产业面貌已经完全变了模样。现在，一个与大厂牌新签约的艺人，要听从研究人员的意见，他们掌握着有关市场趋势和人口统计的繁琐数据，涉及音乐风格和形象等各个方面。像《风笛手》这样的专辑，其神奇之处就在于冒险和自然而然发自内心的快乐，因为"流行"的界限被重新定义了。事后回顾，尼克·梅森表示："在《风笛手》时期，我们正朝着'流行之巅'的道路前进：我们想成为一支摇滚乐队，而不是做**现代音乐**。"

　　当平克·弗洛伊德作为一支未来的伟大乐队接受加拿大电台的采访时，席德·巴瑞特说："它不像爵士乐，因为……"罗杰·沃特斯插话道："我们都想成为流行歌星，我们可

不想做爵士乐手!"席德补充道:"对! 没错!"
不要忘了,在 1967 年,"摇滚乐队"这个概念
还很新鲜,不管是吉米·亨德里克斯还是吉
恩·皮特尼[1],对大多数人来说,都还是"流
行音乐"。远大志向和强烈的职业精神将尼克、
里克和罗杰团结在一起。如果不是这样,他们
就不会在席德离开乐队后继续下去。尽管巴瑞
特声称他想成为一名流行歌星,但马修·斯克
菲尔德认为他的目标不同于其他三人:"他没
有表现出雄心勃勃的样子。一场冒险活动正在
进行,他也参与其中。我觉得他并不渴望成为
明星。他没有那种感觉,他只是想'这太神奇
了!',当你与他为伍时,你所处的世界**就是**神
奇的。"安娜·默里表示赞同:"他对音乐非常
着迷,他喜欢表演,但当时我认为他当画家会

1　吉恩·皮特尼(Gene Pitney,1940—2006),美国创作型歌手、作曲家
　　和录音工程师。另可参阅:《讣告》,读库出品,新星出版社 2022 年 1
　　月第一版,第 300—301 页。

更好。他的气质更适合画家。当他如此全身心地投入到音乐之中时，我真的很惊讶。我觉得他被搞得神魂颠倒了，这倒不一定是他的本意或是他的驱动力。在我看来，这并不是他生命中最重要的事。"

《火焰》是一场捉迷藏的魔毯之旅，飞向奥尔德斯·赫胥黎所描述的"心灵的远方大陆"，充满了奇妙的想象（"骑着一匹独角兽"／"通过电话旅行"／"睡在蒲公英之上"……）。"其他人都在谈论它，"珍妮·法比安说，"但这似乎是另一个世界；宛如小孩子一般的；甜蜜而天真的某个地方；它把你带到你迷幻之旅中去过的地方；如果你没有踏上迷幻之旅，它就会把你带到一个你认为比你所处的世界更美好的地方。你要么在宇宙中，漂浮着，环顾四周，一切都是那么美妙迷人，有点像 2001[1] 的样子，

1　指库布里克的科幻电影《2001：太空漫游》。

要么正在奔跑，穿过未经基因改造的花田，并被送回……你远离了时间。"

用歌词抒情地形容，乐队"像是穿越璀璨星空的光芒"，在录音棚里完全专注的表演，使得《火焰》这首歌一气呵成，排钟、打击乐器、增强的回声延迟效果、磁带回声，甚至还有一点移相音效，这些都熠熠生辉。百代的备忘录显示，人声叠录是后来做的，但没有提到加速的钢琴，所以那一定也是在最初的录音阶段录制的。

1970 年代，随着可利用的音轨数量的增加和制作价格的变化，乐队在录音棚里一起演奏的表演优势往往就失去了。在 1967 年，后期制作的手段受到限制，正如尼克·梅森所回忆道。"我们在《风笛手》上使用的很多效果往往都是非常基本的东西，而且有很多新点子是百代自己想出来的。披头士正使用移相音效，这是一种录音室效果——当时还没有人发明出

现场移相效果器——很多磁带回声都是录音室效果，而非现场效果。"其中一项重大发明是ADT——人工音轨加倍[1]——由百代唱片公司的肯·汤森发明。无缝的人声重叠是一项罕见的技术，因此 ADT 就可以增强单一的人声，使其听起来像两次录制混合在一起。ADT 是为披头士的《左轮手枪》（*Revolver*）应运而生的，并被用在《黎明门前的风笛手》上，尤其是单声道混音上。

对一支乐队来说，把事情做好的迫切需求给 1960 年代的录音带来了紧迫感，这也许是为什么那个时期最好的专辑在今天仍然如此令人兴奋的原因。这些唱片的另一个组成部分是录音室本身的独特性。马克·坎宁安是《美妙共振——唱片制作史》（*Good Vibrations — A*

1　人工音轨加倍（artificial double tracking），又称人工双声轨。录唱一遍后，该声音便能自动复制一轨，之后再将这两道音轨稍微错开，达致预期中的共鸣合唱效果。

History of Record Production）一书的作者："1960
年代，艾比路的所有录音室都有百代工程部定
制的控制台，且完全统一。全是内部自己设计
制作的东西。迪卡唱片公司（Decca）也有他们
自己的东西，一家录音室的工程部门和另一家
录音室的工程部门对那些控制台上的东西都严
加保密。在那个年代，保密工作要容易得多，
因为只有那些负责录音的人才会被邀请进入控
制室。你不会让来自另一家录音室的工程师突
然闯进来问'录得怎么样了?'，那时候还没那
么随便。"

"每个控制台都会有一模一样的非常基本
的设备。电子均衡器上居然写着**'流行音乐'**
或'古典音乐'字样。流行音乐的电子均衡器
要比古典音乐亮很多，而古典音乐的频率要更
全。"平克·弗洛伊德在他们的**流行音乐**专辑
中迈出了尝试**古典音乐**均衡的一步……我敢肯
定，这在当时是相当激进的!

* * *

美国买家不得不等待很长时间，才能在他们的《风笛手》版本中找到《天文学大师》《自行车》和《火焰》三首歌。1967 年 9 月在美国发行的黑胶唱片的曲目表是：

A 面：

《看艾米丽玩耍》

《Pow R Toc H》

《拿起你的听诊器行走》（Take Up Thy Stethoscope and Walk）

《魔鬼萨姆》

《玛蒂尔德妈妈》

B 面：

《稻草人》（The Scarecrow）

《矮人》

《第 24 章》

《星际超速》

《火焰》与《矮人》一同作为单曲仅限在美国发行，恰好与平克·弗洛伊德的全美巡演同步。

谈到他们与唱片公司打交道的情况，彼得·詹纳说："就英国和欧洲而言，合作一直很愉快，但美国却总是很难搞。国会唱片不懂这音乐。你知道吗，'英国的这个最新垃圾是什么玩意？哦，天哪，它会给我们带来更多的麻烦，所以我们会把它交给淘儿唱片发行'，这是国会唱片的一个子公司，这里所说的'淘儿'就是指'国会淘儿'（位于好莱坞的唱片公司总部）。[1] 淘儿

1 国会唱片（Capitol Records），成立于 1942 年，到 1946 年已经成为当时的六大唱片公司之一。1955 年被 EMI 收购。从"披头士"开始，国会唱片是许多英国乐队在美国发行唱片的代理公司。淘儿唱片（Tower Records）于 1960 年创立于萨克拉门托，1970 年扎根好莱坞，鼎盛时期在全球拥有 200 多家店铺，2006 年宣布破产，2020 年 11 月 13 日以线上唱片店的方式回归全球市场。据悉，黑胶和周边产品将成为其销售重点，并计划不定期在线下做快闪店。

唱片主要做的事情是推出迈克·库伯[1]的唱片，他们在这方面有着不错的表现。他们为那些讲述青少年机车党的恶俗烂片——真正的'B'级片——制作了那些很劣质的烂唱片。这是个非常低级的活儿，也是弗洛伊德乐队与国会唱片公司之间无休止的问题的开始。合作伊始就令人不快，后来一直问题成堆。"要知道，"披头士"和"滚石"乐队的美国专辑也有类似的问题，它们与英国的原版专辑大相径庭。多年来，平克·弗洛伊德在美国发行的专辑是由国会唱片操刀的。詹纳回忆道，"当他们实在受够了，最终决定抛弃国会唱片时——不是跟我一起，而是后来和（经纪人）史蒂夫·奥罗克一起——他们与哥伦比亚唱片公司签下了下一张专辑（即《愿你在此》

1　迈克·库伯（Mike Curb），美国著名音乐人、唱片公司经理、赛车运动车主。1979 年至 1983 年曾任加州副州长。

［*Wish You Were Here*］）。后来国会唱片倒真的在《月之暗面》上做到了大卖，就是为了让他们知道自己的能力，但为时已晚！"

　　并非只有国会/淘儿唱片把弗洛伊德乐队的曲目搞砸了。1978 年，一本名为《1967 平克·弗洛伊德早年岁月》（*67 Pink Floyd The Early Years*）的乐谱书在伦敦出版，记录了前两张专辑的单曲和歌曲。除了很多歌词错误外，它还安排将《听诊器》和《茉莉娅的梦》（Julia Dream）等作品归于**乔治·沃特斯**（*George Waters*）名下。虽然那是罗杰的真名，但却令人困惑，因为他从未在任何与弗洛伊德乐队相关的曲目中使用过这个名字。

<p style="text-align:center">* * *</p>

　　Ba boom chi chi

　　Ba boom chi chi . . .

如果说《Pow R Toc H》的开场让我想起了什么，那就是马丁·丹尼[1]那富有异国情调的夜间丛林之声。当然，这在流行音乐中是没有先例的。

Doing doing

Doing doing . . .

歌名是一个文字游戏。"Toc H"源自军队通讯兵对缩写 T. H. 的呼号。"Toc H"也是一个士兵联谊组织，1915 年由了不起的塔比·克莱顿牧师创建于佛兰德斯战场附近。[2]

1　马丁·丹尼（Martin Denny, 1911—2005），美国音乐家，以"异域音乐之父"（father of exotica）著称。

2　Toc 表示第一次世界大战中英国军队使用的信号拼写字母表中的字母 T，Toc H 是依据此一规则对 Talbot House 缩写的呼号。1915 年 12 月，在比利时的波佩林赫建立了一个名为 Talbot House 的士兵休息和娱乐中心。命名是为了纪念吉尔伯特·塔尔伯特（Gilbert Talbot），时任温彻斯特主教爱德华·塔尔博特的儿子，他于 1915 年死于战争。创始人是吉尔伯特的哥哥内维尔·塔尔伯特（Neville Talbot）和塔比·克莱顿牧师（Tubby Clayton）。Toc H 被称为"人人俱乐部"，欢迎所有士兵，不论军衔。Toc H 后来演变为一个国际性的基督教运动。佛兰德斯（Flanders）位于低地国家西南部，包括今天法国的北（转下页）

Woo-whooooo . . .

这是他们现场演出的主打歌曲，也是彼得·詹纳的最爱："有很多玩法、实验并发出有趣的声音。一切皆有可能。我觉得，那正是录音的有趣之处。嘴声，口技，那都是非常前卫的：它听起来很怪异，但并没有使用循环带。"大卫·盖尔说，虽然《Pow R Toc H》被认为是乐队集体创作的一首作品，"但它非常的罗杰·沃特斯。他做的所有人声，尖叫声和咔嗒声，所有这些给我的感觉就是，沃特斯在尝试各种不同效果，后来他又进一步尝试。这些声音都有某种关系，能让人联想到他本人。罗杰很有趣，也很争强好胜，他的身体非常瘦长结实，而且那时候非常擅长打台球和乒乓

(接上页) 部省、比利时的东弗兰德省和西弗兰德省、荷兰的泽兰省。一战期间，无数无名战士长眠在佛兰德斯的黄土之下。根据沃特斯的说法，Pow R Toc h 就像曲目中 dui dui 的发音一样，没有什么意义，就是听起来不错。

球，曾经在各方面都所向无敌……真让人不爽！他有辆摩托车，载着我骑在剑桥的朗街（Long Road）上，那是一条很长的路（long road）。当我们冲下山坡时，他就迅速低头弯腰，把我暴露在狂风的吹袭中，我他妈的差点被吹下车！这种事情他觉得很有趣，某种程度上说确实如此。他在气质上跟席德完全是两种不同的人，但这两人是好哥们。《Pow R Toc H》让我想到了沃特斯性格中的这一面。"这无疑把专辑带向了一个不同的方向。

　　我知道，下面的话听起来好像我只是在对迷惑不解的收藏家和黑胶迷们说话，但这首曲子确实凸显了要拥有《风笛手》单声道版本的原因：因为《Pow R Toc H》的单声道混音版和立体声版会永远听起来平淡无奇。值得一提的是，在制作这张专辑的时候，单声道还是主要的格式，需要预定乐队相关成员分开录制，把它加在单独音轨上。整个立体声版本由诺

曼·史密斯进行了两次混录，全在一天之内
（1967 年 7 月 18 日）完成。

在单声道中，席德的吉他创造了一缕微妙
的音色，从隆隆作响的鼓点、爵士钢琴、贝斯
和原声节奏吉他中缓缓升起。这在立体声中几
乎不存在。单声道真正的价值体现在，席德加
驱动效果的电吉他的急剧变调声、里克如恐怖
电影般的风琴声和更加突显的尖叫声与嘴声之
间相互渗透，最终在末尾渐次淡出，变成尼克
隆隆的鼓声。一切更像是哥布林而非霍比特
人，这可能是一场祭祀仪式的配乐——简直
疯狂！

马修·斯克菲尔德认为这是一个转折点，
不仅仅是在这张专辑的播放顺序上：“你可以
看到混乱的降临。你可以从席德歌曲的简单性
和罗杰歌曲的复杂性之间的差异中看出端倪。”
安德鲁·金进一步表示：“在平克·弗洛伊德，
已经有不止两条线在运行，你可以看得很清

楚。先是经典的席德歌曲，然后是狂乱的元素——当他们现场演奏时，会有非常漫长的散乱独奏，然后是罗杰参与其中的欧洲主流的前卫艺术元素，我们都觉得涉及了这些元素。所有这些弦乐器都在排练，有时很合拍，有时又不太合拍。显而易见，这里面有个问题：一个是在录音棚里表演的平克·弗洛伊德，一个是上路巡演的平克·弗洛伊德。"

<p align="center">＊ ＊ ＊</p>

1967年3月21日，平克·弗洛伊德在3号录音间预定了两个棚时。下午两点半开始录制4遍《Pow R Toc H》，而在晚些时候以叠录完成了第4遍录音。晚上11点左右，他们休息片刻，串到隔壁去见"披头士"。诺曼·史密斯安排了这次会面，因为不是随便什么人都可以来看"披头士"乐队录音的。当晚，他们为《可爱的莉塔》（Lovely Rita Meter Maid）做了钢琴叠录。正如彼得·詹纳所说："他们完

全掌控着自己的录音，这让我们印象深刻。他们在发号施令。"即使作为新签约的乐队，平克·弗洛伊德也被赋予了不同寻常的控制权。"最终，"彼得告诉我，"有一点始终很清楚，这是我们的录音。"

保罗·麦卡特尼听过《风笛手》里的歌，并对英国音乐媒体说，这些歌"棒极了"。彼得·詹纳觉得保罗"在百代内部助了一臂之力，而我或我们谁都不知道。当然，由于他与英迪卡（Indica，综合性的书店兼画廊）和巴里·迈尔斯（他与约翰·邓巴和托尼·阿舍一起经营书店[1]）有着千丝万缕的联系，所以他对整个地下音乐的发展非常支持"。

"我们从'披头士'乐队那里获益良多，"

1 约翰·邓巴（John Dunbar, 1914—2001），英国演员，以出演电视剧《圣徒》（1962）、《绑架》（1963）和 BBC《周日夜剧场》（1950）知名。托尼·阿舍（Tony Asher），美国广告曲作家、歌词作者。他与布赖恩·威尔逊合作，为"海滩男孩"乐队 1966 年专辑《宠物之声》写过 8 首歌。

尼克·梅森说。"加盟百代之前，我们已经做过一些录音，我们了解多轨录音的基本原理，正如我所说，多亏了'披头士'，我们才可能有更多的学习机会。我知道直到今天，还有一些乐队从来没有机会亲手触碰控制旋钮。他们完全远离调音台，而我们从一开始就完全被允许介入，在这方面诺曼实在太好了，因为他让我们参与其中。一些棚虫和工程部门都极不赞成这种做法。我还记得自己被人发现在为《一碟秘密》[1]编辑东西时，真的很不受待见。有人去告发了我。除了一些录音工程师外，这里的氛围很好。我说的只是一些人，因为其他人对我们的帮助很大。"

* * *

《拿起你的听诊器行走》结束了专辑的前半部分。这是首次录制完全由罗杰·沃特斯写

1 《一碟秘密》（*Saucerful of Secrets*），平克·弗洛伊德的第 2 张录音室专辑。

的一首歌曲，对于那些主要是因为席德·巴瑞特的关系而对《风笛手》感兴趣的人来说，这首歌很容易因此而被忽视。然而，《听诊器》并不是一个象征品或填充物：自伦敦自由学校演出以来，它就一直是平克·弗洛伊德现场演唱的主要曲目。即使在浓缩的录音室版本中，它显然也是激动人心的"疯癫狂乱"探索的基础。

谈及《听诊器》时，大卫·盖尔说："有一种风趣，可以将之形容为'非常罗杰'。和席德在一起很有趣，而罗杰则是一个更活跃的富有幽默感的人，会插科打诨，从某种意义上说，他是一个更有实力的伙伴。你从罗杰那里受到了更广泛的社会影响：你学到了模仿、粗鲁、玩世不恭和展现体魄。而席德更大程度上是个和蔼可亲的爱笑的家伙。"

罗杰尖刻的风趣不仅体现在歌名上。以"医生医生"开头的9句歌词将一系列相互冲

突的意象串在一起：即"金子只是废铅/面包
哽咽在喉"或"耶稣血流不止/痛苦呈血红
色"。《听诊器》并没有为沃特斯的歌词未来走
向提供任何线索，听起来好像他竭尽全力了，
但他还不知道写什么！在主要器乐部分之后，
他有点调皮地唱道

音乐似乎能够帮我缓解疼痛

似乎可以激发我的智力

这种演唱风格总是让我联想起 1950 年代电影
里穿白大褂的科学家形象，而且我怀疑沃特斯
先生在唱这些歌词的时候，表现出了对"严
肃"音乐创作的某种理性的藐视。

任何歌词上的不足都被疯狂但有力的中间
急剧变调所补救，我真希望这整个演奏能够持
续下去，长久一些。这次令人兴奋的即时录音
是 1967 年 3 月 20 日乐队 6 次录制中的第 5

次，当晚还加录了人声。这是罗杰的曲子，他那抽象的声音质感连同简单而连续重复演奏的贝斯都显而易见，但核心乐器还是里克充满动感有力的键盘。"风琴的演奏是令人难以置信的灵歌，"珍妮·法比安说，"它几乎就像迷幻的教堂音乐，而其他部分，鼓和贝斯，都不可或缺。迪伦的乐队有阿尔·库普尔（Al Kooper）为《金发美女之金发美女》[1]伴奏，但里克·莱特的演奏却与众不同，假如没有那段电风琴，就不会有那个声音。琴声飞扬，让人的感情得到了升华。"里克在《听诊器》中的出色领唱得到了尼克自由而强烈的鼓声和席德结合了剧烈的节奏吉他与自由的即兴弹奏的支撑，歌曲最后，人声在上升的和声中回归。

大卫·盖尔说，即使在早期，"也是由席

1 《金发美女之金发美女》（*Blonde on Blonde*）是哥伦比亚唱片公司于1966年5月发布的迪伦的第7张专辑。有人将专辑名译为《美女如云》似乎不确，关于此专辑名称的来源和含义，详见本书系《鲍勃·迪伦：重返61号公路》第9页之注释。

德来创作歌曲，罗杰来制造流行奇观。他对光学视觉奇观的扩展极富远见。"沃特斯在音乐技巧上所缺乏的，他就用很多的想法来平衡。在《风笛手》录制前接受加拿大电台的采访时，罗杰说："我们真的没有把自己看作像那样的，你知道，那个年代……会读附点音符之类东西的音乐家。"所以看到平克·弗洛伊德的音乐如此迅速地被极为认真对待时，一定让他觉得很有趣。彼得·詹纳说："罗杰在音乐上并不擅长，必须有人帮他一把。我觉得在席德离开后，以他在音乐上的实际情况来看，能够不以一种居高临下的方式，接手并带好乐队，简直太让人吃惊了。我觉得他最终能成为一名歌手和词曲作者，并写出高水平的歌曲，非常了不起。我的意思是，绝对应该向他致敬。"

3 换面[1]

我那张用 Clarifoil 公司薄膜覆盖的《风笛手》唱片封套上写着"封面照片：维克·辛格"。我总想知道这位维克·辛格是何许人也，因为我从来没有在其他专辑上看到过他的名字，而且，或许因为席德·巴瑞特本人被认为是"封底设计"的作者，我推测，也许维克就跟照片本身一样，是一个混乱的、模糊的而又飘忽不定的人物……实情并非如此！

维克·辛格在印度的家族史可以写成一本书。1940 年代末，辛格的父母移居英国，正好

1　本章原文标题为 side break，指黑胶两面播放之间的间隙，类似声乐曲中的"过门"。这里翻译成"换面"。

赶上维克开始上学，然而早在求学前，他就从父亲那里学到了更重要的课程：维克四岁的时候，父亲就教他如何冲印胶卷。当他们到达英国时，维克的母亲（系维也纳一位社会纪实摄影师的女儿）在一家摄影工作室工作，摆在他面前的人生道路一目了然："自打我小时候起，这就是一件自然而然的事，"维克说，"可能与一个在父母都是搞音乐的家庭中长大的音乐家类似。"

维克曾在伦敦做过好几份摄影师助理的工作，最终和大卫·贝利（David Bailey）、诺曼·伊尔斯（Norman Eales）等其他有前途的年轻摄影师一道加盟第五摄影工作室。身处这个明显高利润的行业，他们受够了这种低收入的生活，要求加薪，但没能如愿，所以就跳槽了。贝利和伊尔斯去了《时尚》杂志（*Vogue*）；辛格——从大明星发型师维达·沙宣（Vidal Sassoon）那里借了一笔钱——在波登

短街（Bourdon Place）开了家自己的工作室，就在伦敦西区邦德街的后面。

维克的朋友中有一位年轻的模特，叫帕蒂·博伊德（Patti Boyd）。在她和乔治·哈里森结婚后，维克记得，"我经常和帕蒂与乔治一起去伊舍[1]吃午饭——我们只是朋友——有一个星期天，当我起身要离开时，他说'哦，这东西送给你。我有个透镜，但我不知道该怎么用，所以你拿去吧。也许你能用得着。'这是一个棱镜，它有多个平面，所以能把一个图像分成三到四个部分，并且因为重叠而使图像柔化。不久之后，平克·弗洛伊德联系我，让我拍摄封套。我觉得这太巧了！那面棱镜对他们太适合了，正好可以代表他们，那种迷幻音乐以及带来的迷幻之旅。当他们来到摄影棚，我说，'我有这面棱镜，想用它呈现出很多个你

[1] 伊舍（Esher），伦敦郊区一个非常漂亮的小镇，有很多美食和观光景点，以赛马比赛闻名。

们。就像透过苍蝇的眼睛看东西一样。'我让他们做的事就是穿上很鲜艳的衣服，把色彩提亮一点，我以白色背景拍了两三卷照片，与那次录音和彼时的他们完美的相得益彰。他们是那么抽象，那么模糊，又那么透明。他们很像那面棱镜……在那里，但又不在那里。"

从《一碟秘密》开始，新潮灵知[1]就是一家为平克·弗洛伊德专辑作品设计唱片封套的公司。参与的人有奥布里·"波"·鲍威尔、大卫·盖尔、马修·斯克菲尔德、"庞基"·罗宾逊和斯托姆·索格森（他还两次重新包装了《风笛手》）。第一次是在 1973 年底，大概是想借《月之暗面》在全球大获成功的势头，利用人们对乐队旧专辑的兴趣而发行了双碟套装

1　新潮灵知（Hipgnosis），摇滚唱片封套设计公司，除了为平克·弗洛伊德，还为"齐柏林飞艇"、"蝎子"、"是"（Yes）、ELP（Emerson, Lake&Palmer）、"威豹"（Def Leppard）、"创世纪"（Genesis）、AC/DC、"警察"（the Police）等众多乐队设计了大量封套。

《美好的一对》(*A Nice Pair*)。《美好的一对》只是把《风笛手》和《一碟秘密》放在一个对折封套里。"我们觉得这有点骗人，真的，"斯托姆说，"我的意思是，这些专辑都已经发行了。这也许是个玩世不恭的手法，但在我看来这真的很愚蠢。我想罗杰称它为"美好的一对"，是带着些许开玩笑的嘲讽，真的很无厘头——美好的一对啥东西？这取决于你的荷尔蒙，它可能是一对漂亮的奶子，也可能是一双漂亮的靴子！我想我们本来是想做一对美好的东西，但缺乏诙谐。不过，我们明明要做'一鸟在手胜过两鸟在林'[1]（这也是一张美好的一对的图片），却弄成了'一鸟在林而非两鸟在手'，这就把问题搞乱套了！我们觉得这很有趣——真的有点像小学生的儿戏——所以我们编了几个，然后又编了几个，最后我们编了18

1 原文 a bird in the hand is worth two in the bush，意思是珍惜目前所有，不冒险寻求看似更好却有很大风险没把握得到的东西。

个这样的笑料、格言和小谜语,有几分大男子主义。我们设计了一张'美好的一对'的图片,进而又设计了更多。"

这一次,搞砸了的美国版《风笛手》的播放次序换成了按原先排序的正确歌名。我说的是歌名而不是曲目……正如之前提到的,《天文学大师》是美国淘儿唱片在压制原版黑胶时被弃用的三首歌之一,但国会唱片在第二次操刀时也没有完全弄对。购买了《美好的一对》的美国人,听到的《天文学大师》不是 1967 年的开场曲版,而是盗用自 1969 年《乌马古马》[1] 专辑中没有巴瑞特的现场版本。

1994 年,《黎明门前的风笛手》被重新灌录成 CD,随后在 1997 年重新发行了单声道混

1 《乌马古马》(*Ummagumma*),平克・弗洛伊德 1969 年推出的双碟专辑,分为现场录音和录音室作品,Ummagumma 有说是对于性行为的较委婉的叫法,也有说是席德随口念叨的呓语。

录版 CD 和黑胶，以纪念专辑面世 30 周年。这张发烧友级的单声道黑胶唱片也是纪念百代百年黑胶系列的一部分。

在维克·辛格的照片和席德的专辑封底设计的基础上，又增加了更多的图片。"那完全是歌词的需要，"斯托姆说。"我们没有对正面做任何处理，只是给标题加了一点粉红色。当你将包装从黑胶改为 CD，你显然也就改变了它的尺寸，并增加了一本小册子。某些设计师声称为 CD 设计是一个挑战。我不太清楚他们说的是什么意思，就因为小册子，封面，所有他妈的一切，都太小了，根本看不清！但这给了我们一个机会，把所有的歌词都放上去。这些都是席德充满奇思妙想的歌词，还没怎么公诸于世，所以这似乎是个绝佳的机会。我们试着给每首歌配上插图……就一点儿。既有图画，也有不少来自歌曲里的角色。这在某种程度上是一个尝试，为了表现迷幻时期的乐队状

况，有些不太隐晦的加注则起到了说明歌词背景的作用。给《天文学大师》配的是一个星星漩涡；《魔鬼萨姆》是一只猫……还点缀着当年那些小伙子的照片。"

4 第二面

"我想我们的唱片会和我们的舞台表演大为不同……这是必然的。"在平克·弗洛伊德签约百代几周前,彼得·詹纳对加拿大一家电台的记者说。他接着说道:"首先,有 3 分钟的时间限制,其次,你不能哼着平克·弗洛伊德的歌,在厨房里走来走去。我的意思是,如果你在洗碗的时候从收音机里听到他们在俱乐部里演奏的那种音乐,你可能会尖叫!我想我们的唱片肯定不得不推出更多的音频格式……它们是为不同的情境而编写的。在家里或收音机里听留声机唱片,和到俱乐部或进剧院看舞台演出是截然不同的。我们认为我们可以两者

兼顾。"三十五年后，彼得说："如果你现在去听他们的很多现场演出，你会认为这些都是自我放纵的胡言乱语：是最可怕的放纵自我的一派胡言，除非你嗑了大量的药。你知道，有点像现在的舞曲！"

到了 1967 年，你边洗碗边听到的电台音乐正触及新的领域。全拜"披头士"和"飞鸟"[1]所赐，拉维·香卡[2]和约翰·科川所带来的心灵迷幻的影响，渗透到了紧凑的流行歌曲结构中，成为音乐主流。无论如何，专辑格式正在成为延长歌曲时长的驱动源，迈向一个独特的新市场。"爱情"乐队的《从头反复》（*Da Capo*）专辑一面只有一首很长的歌曲《启示》[3]；还有

1　"飞鸟"（The Byrds），美国民谣摇滚乐队，于 1964 年在加州洛杉矶组建，他们首次将旋律同强节奏、充满热情歌词的英式民谣融合起来，被后世评价为是 1960 年代最具影响力的摇滚乐队之一。
2　拉维·香卡（Ravi Shankar，1920—2012），亦称拉维·山卡，印度西塔琴大师，"披头士"乐队吉他手乔治·哈里森是其追随者。
3　《启示》（Revelations）长达 19 分钟，是一段爵士乐般的即兴演奏，充满迷幻色彩。

巴特菲尔德布鲁斯乐队[1] 的《东一西》（East-West）；"密室兄弟"[2] 以一首号称让你的灵魂出窍的长达 11 分钟的修改版歌曲《此其时也》（Time Has Come Today），成功打入美国金曲榜前 20；甚至"滚石"乐队在《纽扣之间》[3] 中也以长达 11 分钟的歌曲《回家》（Going Home）打破了他们向来简洁的界限。

　　《风笛手》A 面 6 首歌曲带来了新鲜而又刺激的质感，但最大的惊喜在 B 面等待着那些不了解平克·弗洛伊德现场作品的听众：一席加长的布鲁斯盛宴是一回事，一首浑然天成的自

1　巴特菲尔德布鲁斯乐队（Butterfield Blues Band）由美国布鲁斯口琴演奏家和歌手保罗·巴特菲尔德（1942—1987）创办，以其融合了芝加哥布鲁斯、摇滚和爵士乐的演出和唱片风格而著称。他在 2006 年和 2015 年分别入选美国布鲁斯及摇滚名人堂。

2　"密室兄弟"（The Chambers Brothers），美国迷幻灵歌乐队，是新音乐浪潮的一部分，将美国布鲁斯和福音传统与现代迷幻和摇滚元素结合在一起。他们的音乐被大量用于电影配乐。

3　《纽扣之间》（*Between the Buttons*）是"滚石"乐队 1967 年发行的录音室专辑，它反映了滚石乐队在那个时代对迷幻和巴洛克流行民谣的短暂尝试。这是该乐队最不拘一格的音乐作品之一，布莱恩·琼斯在专辑的大部分时间里放弃了吉他，转而演奏各种各样的其他乐器。

由即兴演奏曲目则完全是另一回事，诺曼·史密斯已经准备好让我们洗耳恭听了。彼得·詹纳说："这绝对是君子协定——嘿，在这里你可以做《星际超速》，你可以做你喜欢做的事，你可以做稀奇古怪的事。所以《星际超速》就是那乱七八糟的东西……对诺曼允许他们这么干，要再次向他致敬。"

《星际超速》比其他任何一首歌曲都更凸显平克·弗洛伊德的两面性。这首歌是在 UFO 俱乐部地下演出时的主打歌；拿到巡演上演出，那儿的观众期待听到的是流行歌曲（也许他们只知道《看艾米丽玩耍》），这种参差不齐的音乐景观无疑扩大了一些听众的眼界，使之欣然接受新的音乐理念，但对许多人来说，它却是一个令人困惑和不安的催化剂，令乐队招致轮番猛烈的攻击。

彼得·詹纳记得席德·巴瑞特是如何偶然想出最重要的那段连复段的："我讲的是一个

永恒的故事（事到如今，我的记忆可能完全是
虚假的），不过我的感觉是，我对席德说：
'嘿，我刚刚听到爱情乐队一首很棒的歌——
是这样子的……'我哼了几句，由于我唱的总
是不合拍，跑调，等等诸如此类，他问'像这
样吗？'，当他演奏这首歌时，就变成了另一首
歌，那就是《星际超速》。"讽刺的是，这种歪
打正着的灵感并非来自阿瑟·李自己的一首
歌。詹纳哼唱的是"爱情"乐队翻唱伯特·巴
卡拉克/哈尔·戴维的歌曲《我的小红书》，这
首歌首次出现在《风流绅士》[1]电影原声带中。
"爱情乐队很有影响力，我们都喜欢爱情乐
队，"詹纳回忆道，"想象一下把它唱跑调。它

1 伯特·巴卡拉克（Burt Bacharach）是美国作曲家、词曲作者、唱片制
作人和钢琴家，从20世纪50年代末到80年代，他创作了数百首流行
歌曲，其中许多是与作词人哈尔·戴维（Hal David）合作创作的。
《我的小红书》（My Little Red Book）由伯特·巴卡拉克作曲，哈尔·
戴维作词，英国摇滚乐队"曼弗雷德·曼恩"（Manfred Mann）1965年
为电影《风流绅士》（What's New Pussycat?）录制，由后来成为美国
著名导演的伍迪·艾伦编剧，这是艾伦步入影坛的处女作，他还在其
中担纲演出。

改变了音调，被压扁了一样!"

《星际超速》片头曲是一个完美简洁的下降过程。即使（像我一样）你不喜欢在吉他上变换和弦，你也可以这样弹：从 b 开始——在 e 弦上上升 7 个琴格——然后逐个琴格下降。当然，就像最直接的想法一样，真正灵感焕发的部分是之前没有人想到这一点！这段连复段减弱为一种五个低音音符的音型，充当了通向自由形式的"直觉式律动"（intuitive groove）的跳板。

《星际超速》除了最终完成的专辑剪辑版本外，还有几个版本流传至今——数量之多远超平克·弗洛伊德早期的任何其他作品。这些版本有百代预录的混音与剪辑版、现场录音版和两个早期的录音室录音版。它们记录了四人之间一种先天默契的发展过程，其中最优秀的一个版本，更是与地下文化的一个关键事件发生了有趣的关联。

* * *

1965 年 5 月，艾伦·金斯堡来到伦敦。巴里·迈尔斯的更好书店（Better Books）（厄勒姆街居民大卫·盖尔和约翰·怀特利在那里工作）成为诗人的活动基地。很快，书店举办了一场极为成功的诗歌朗诵会，并提出举办另一场更大规模活动的建议。金斯堡通过与鲍勃·迪伦的关系结识了美国电影制作人芭芭拉·鲁宾（Barbara Rubin），她行动迅速，预订了皇家阿尔伯特音乐厅（Royal Albert Hall）。一场声势浩大的宣传活动在仅剩下十天的时间内拉开了序幕，诗人的名字被加到了节目单上。霍皮负责拍照并制作传单，传单上写着："穿上奇装异服来，带着花儿来，来吧！"6 月 11 日，他们果然都来了：成千上万的人呐！

国际诗圣会（The International Poetry Incarnation）由亚历克斯·特罗基（后来他与约翰·怀特利在汉普斯特德合租了一套公寓）

主持，历时数小时，包括许多让人印象平平的诗歌朗诵。在巴里·迈尔斯写的《金斯堡传》（*Ginsberg*）中，他说"诗歌朗诵会本身在某种意义上说是完全失败的"，但它"成为大型国际诗歌节的典范"，"起到了催化剂的作用，推动了伦敦艺术团体以及诸如《国际时报》和艺术实验室（一个由实验电影、先锋戏剧和行为艺术表演组成的多媒体艺术中心）等各种组织的迅速成长；两者都可将源头追溯到阿尔伯特音乐厅的诗歌朗诵会。"

　　珍妮·法比安也在现场。"伦敦的地下场景基本上就是由此而开始的。我的意思是，波希米亚人和诗人老是在冒泡，在别的意识开始在我们当中传播之前，我就已经被这种场景吸引了。我不太清楚这是怎么来的，也不知道是不是迷幻药的缘故。你是不是把一切都归咎于药物还是说该发生的总归会发生？这是先有鸡还是先有蛋的问题，不是吗？《全面交

流》(*Wholly Communion*)，迪伦的弹奏，所有
这些事情都凑到一起来了，这是一个历史性
的时刻。"《全面交流》是彼得·怀特海德拍
的一部电影，记录了当晚阿尔伯特音乐厅的
精彩场面。作为意大利电视台的摄影师，怀
特海德已经练就了捕捉瞬间的本领。一种新
的设备——埃克莱尔无声摄影机（the Éclair
silent camera）——让他能够在不打扰诗人的情
况下近距离拍摄他们的场景。

　　彼得曾在剑桥住过一段时间，他知道席
德·巴瑞特是个画家。由于雅纳切克和巴托克
更对他的口味，[1] 在他们的轨迹再次相交之前，
平克·弗洛伊德对他来说毫无意义："我和珍
妮·斯派尔斯关系暧昧，她当时是席德的女朋
友。是她把我介绍给在伦敦的席德，那时我正

1 雅纳切克（Leoš Janáček, 1854—1928），捷克作曲家。声乐作品主要
　是歌剧。巴托克（Béla Viktor JánosBartók, 1881—1945），匈牙利作曲
　家、钢琴家和民间音乐学家。

在拍《今晚让我们都在伦敦做爱吧》(*Tonite Let's All Make Love in London*)。是珍妮一直在说'你的电影有点古怪，有点怪异……这种音乐，你应该听一听，'所以，我就径直去了 UFO，看他们表演。就在那时，我决定放弃布鲁斯，用平克·弗洛伊德作为《今晚让我们都在伦敦做爱吧》的配乐……"

"我想我出了八十或九十英镑，把他们带到（声音技术录音室），主要是为了录制《星际超速》，我想把它用在电影的开头和结尾。我们的时间还绰绰有余，他们说'要不我们做点别的事情？'于是，他们完全凭着一时的冲动，即兴创作了一首《尼克的布基》(Nick's Boogie)。"《星际超速》的一个简短版出现在电影原声黑胶中，自 1991 年以来，这两首歌以各种格式发行了完整版。彼得的"八九十英镑"花得相当划算，尤其是因为这次录音是由行将成为传奇的联盟——工程师约翰·伍德和

制作人乔·博伊德录制的。

预订的棚时于 1967 年 1 月 11 日上午 8 点开始。虽然没有录制歌曲的记录，但怀特海德拍摄乐队录音的影片穿插了席德同时使用丹尼莱克[1]和他那把著名的用镜子装饰的 Telecaster 电吉他的镜头。在一些镜头中，里克的法菲萨电风琴上面有一个 Binson 效果器；在另一些镜头里，则有半瓶威士忌！此时摄影机没有摆弄任何技巧。片中可见最接近摇滚姿态的是，罗杰噘着嘴，从他的里肯巴克电贝斯中奋力扭出最后某个音符，然后席德颓然坐到他的吉他上，一个蓝色的烟圈环绕着他的头。

他们专注于表演的神情是显而易见的，四人之间的交流亦如此。"我不觉得那里有什么主力，"怀特海德说，"他们完全融为一体，就

1　丹尼莱克（Danelectro）是一家始于 1947 年的乐器制造商，产品有吉他、贝斯、音箱、效果器等。到了 1970 年代就没落了，现在他们主要销售效果器。

像一支爵士乐队。我认为那是流行爵士乐，尤其是他们即兴创作《尼克的布基》的时候。显而易见，席德非常出色，毫无疑问就是那个在前场吸引所有女孩的家伙，而且，我想，他会是乐队的主唱。但我觉得他们之间心有灵犀：他们在任何时候都可以沟通无碍。他们在演奏的时候几乎进入了迷幻状态。那是爵士乐，但他们演绎的是另一种声音。"

AMM 的基思·罗看了彼得·怀特海德拍的弗洛伊德乐队的电影《伦敦 1966—1967》（*London'66 - '67*），特别是席德演奏的特写镜头后说："从他用金属碎片尝试的意义上说，他们相当明确。他显然走的是跟我们差不多一样的实验路线，只是他不愿意把吉他放平！"这部电影和录音带是一个令人激动的发现。对于席德·巴瑞特和平克·弗洛伊德的粉丝们来说，这些东西极为珍贵：是对《风笛手》专辑的完美补充。

* * *

平克·弗洛伊德首次录制《星际超速》，是在 1966 年万圣节前后，在赫特福德郡赫默尔·亨普斯特德（Hemel Hempstead）的一个家庭录音室里。这个粗糙但依然令人兴奋的版本，其最大特点是席德的冲浪吉他演奏风格的前奏：非常的迪克·戴尔[1]！这个版本与声音技术录音室的版本之间的区别非常明显：在短短十周时间里，平克·弗洛伊德的变幻感和细腻感达到了新的高度——尼克·梅森放弃了节奏乐团"嘣—嚓—嘣"的打鼓法，转而采用更轻快、更有表现力的打法。

将这些表演与《风笛手》专辑曲目结合在一起的是现场互动感。百代唱片中，架子鼓上的鼓皮发出的嗡嗡声，是由附近的放大器的振

1 迪克·戴尔（Dick Dale, 1938—2019），美国摇滚吉他手，被称为"冲浪乐吉他之王"。其发明的"冲浪音乐"（Surf Music）成为 1960 年代中期摇滚乐的重要组成部分。

动引起的，这在后来的更加冰冷理性的录音室工作时代——或者，就此而言，在更早的时代——都是无法被接受的。诺曼·史密斯 1998年在接受《录音室声音》杂志采访时，将此状况置于当时的背景中："在我当录音师之前，其他录音师向来都使用屏风。一切都被屏风隔开，这样就很好地分隔了每个麦克风，但一旦决定由我来给'披头士'录制唱片，我就不喜欢那种做法了。我想按照他们的秉性和他们的处事风格，打造他们原本呈现的样子。我觉得，如果把他们安排在录音棚里，就像在现场演出一样，他们会更开心。因此，我把所有的屏风都扔了，艾比路的管理人员警告我说，我有点在冒险，不过'披头士'的表演就跟他们在舞台上演出一样，虽然每个麦克风的隔离不是很好，可确实有助于营造整体音效。我们还获得了少许墙壁回音和真实的录音室环境氛围，在我看来，这帮助造就了媒体所称的'默

西之声'[1]。我会收到美国的来电和来信，问我
是怎么把所有这些声音都录下来的。"诺曼在
为平克·弗洛伊德录制时将这一原则发扬光
大。每次开录前负责安排好录音棚的戴夫·哈
里斯说："我不记得他们曾被屏风隔开。有了
四条音轨，溢出就不是那么重要的事情了。麦
克风非常靠近，但我们当时不像现在这样使用
那么多麦克风。"

　　录制基本音轨的标准模式是在音轨 1 录贝
斯和风琴，在音轨 2 录吉他和鼓，这样就给席
德的主音吉他和人声留下了两条自由音轨。
1967 年 2 月 27 日在平克·弗洛伊德第二次录
制《风笛手》期间，《星际超速》录了两遍。
直到整整四个月后，他们才重新审视这首曲

1　"默西之声"（Mersey Sound），又称"默西节拍"（Mersey Beat），英式
摇滚的音乐风格，它强劲而有旋律性，是美国的摇滚与节奏布鲁斯、
民谣以及英国的噪音爵士的混合体。"默西"一名来自流经利物浦的
默西河。此种风格对从 1960 年代的车库摇滚、民谣摇滚和迷幻音乐
到 1970 年代的朋克摇滚和 1990 年代的英国流行音乐及青年文化都产
生了重大影响。

目——当时他们的"叠录"包括整个乐队一起演奏，减少了再来一遍的麻烦。

《星际超速》的开头显示出单声道和立体声版本之间最显著的差别。当诺曼·史密斯捣鼓立体声混音时，他从一开始就漏掉了层层叠叠的风琴声和吉他声。第一次听到单声道版本，感觉就像打开窗帘，让光照进来！重度压缩的混音创造出一种影响面更广且贯穿始终的声音，并带来一种发自肺腑的音色，更类似于声音技术录音室的版本。立体声混音最有趣的特点是最后的"旋转效应"（swirling effect）。转动录音室调音台上的"声像旋钮"（panpot），让声音在立体声频谱中自由移动，这种录音技术后来变得非常普遍；但在 1967 年，这是一个很大的创新。史密斯通过使用百代公司的伯纳德·斯佩特（Bernard Speight）和戴夫·哈里斯制造的设备，达到了这一效果。这个"声像旋钮"是为平克·弗洛伊德在伦敦伊丽莎白女

王音乐厅（London's Queen ElizabethHall）举办的"五月的游戏"（*Games for May*）演唱会而创造的革命性音响系统的一部分，也是现场演唱会的核心部分"方位协调器"（Azimuth Coordinator）的起源。

* * *

诸如"五月的游戏"、电视露面和新闻报道这样的活动，让平克·弗洛伊德声名远播，妇孺皆知。即使你不曾耳闻他们的大名，你也可能听过他们的歌。达基·菲尔兹已经目睹了"滚石"和"谁人"逐渐从酒吧驻唱迅速蹿红全国的发迹过程，但他说弗洛伊德乐队的成名速度似乎更快。对于那些喜欢 UFO 场景的人来说，那个美好时光即将逝去。"这个想法很好。我们希望成为一个自立的、自足的场景，"珍妮·法比安说，"它之所以不能变成那样，是因为主办方一旦看到人们想做什么，就会立马降低其品格，它就会变成一个商业化的东

西，而不是有意义的东西。"

在像 UFO 这样的地下偶发演出中，平克·弗洛伊德的声光融合将顾客带到流行音乐从未涉足的地方。席德对加拿大广播公司电台描述了那种感觉："在你演奏的时候，有人在操作灯光之类的东西，作为对你演奏内容的直接刺激，简直就是一个新发现。这很像观众的反应，只不过是在更高的层次上：你可以对它作出反应，然后灯光也会回应。"珍妮·法比安说："它们都是非常迷幻的音乐，虽然我知道其实只有席德在嗑药。"对霍皮来说，"当弗洛伊德乐队在演奏的时候，不管我是否在嗑药，我都能很容易地回忆起那些与迷幻药有关的感觉和知觉。那真的是非常美妙的体验，有些人躺在地板上，有些人在地板上跳舞。"珍妮·法比安说："在我认识他们之前，我是那种四处游荡的人。我会靠近 UFO 的舞台前面，因为嗑了药让人迷迷糊糊，我就躺在地板上。我

特别喜欢他们播放的那些黑白老电影，然后渐渐地你会意识到，电影停了，这个乐队出现了。如果一开始是广大无边的东西，你会在那里多躺一会儿，但渐渐地它会把你拽起来：随着音乐进入你的身体，你会和它们一起站起来。"对珍妮来说，《星际超速》便是这次体验的关键配乐："有时如果你姗姗来迟，远远地就能听到那种声音，你知道那种绝妙的感觉，它唱出了——我的心声！"

伦敦的歌迷群随着乐队声名鹊起而不断壮大。对全世界来说，平克·弗洛伊德代表了一种文化冲击，他们不啻于火星来客。珍妮·法比安说："当他们巡回演出时有过一段很狼狈的时期。有些人从未想到会听到这样的东西：这些白痴是谁？这是一群酒徒。他们要听这个劳什子干什么？他们会认为这些家伙必定沉迷于酒精或毒品。"在《风笛手》发行后的几周里，平克·弗洛伊德在英国各地演出，并挺进

海外，先去斯堪的纳维亚国家再到爱尔兰巡演。1967 年 10 月至 11 月，他们噩梦般的美国之行接踵而至。席德不愿意在《帕特·布恩秀》[1]节目上假唱的传说在坊间广为流传。一则鲜为人知的趣闻轶事表明，即使是在美国，相对于流行音乐，摇滚音乐的平台也还没有建立起来。安德鲁·金记得平克·弗洛伊德在一位二十世纪四五十年代成名的流行歌手主持的电视节目上亮相，称"这太奇怪了，我简直不敢相信。我和彼得·詹纳 1960 年的时候在美国待了很长时间——那一年现在被称为我们的空档年——所以我了解美国，但《佩里·科莫秀》[2]节目让我感到非常惊讶。至少可以这样

1　《帕特·布恩秀》（*Pat Boone show*）是一档日间综艺节目，创造性地融合了音乐和谈话，每周播出 5 天，每次半小时。主持人是美国歌手、作曲家、演员、作家和电视名人帕特·布恩，他在节目中会表演唱歌并采访嘉宾。
2　《佩里·科莫秀》（*The Perry Como Show*），哥伦比亚广播公司的一档综艺节目，主持人佩里·科莫是一位美国歌手、演员和电视名人，1943 年与美国广播公司签约后，他为该公司独家录制了 44 年的唱片。

说，我们的表演令制作团队感到困惑（乐队演奏了《玛蒂尔德妈妈》）。佩里·科莫请来这样一位嘉宾——一个年迈的南方法西斯主义者——他说，'你知道，佩里，所有这些孩子，你知道，有时候我觉得他们也没那么坏'。就因为这个人说孩子们并没那么坏，就被认为是一个相当极端的观点，几乎是共产主义在《佩里·科莫秀》上大爆发了！"

回到英国后，乐队填补了"海龟"乐队[1]的空缺，开始为期16天的一次跟团巡演。试着想象一下，然后再考虑一下平克·弗洛伊德的玄妙联觉是否真的有很大的机会。在1967年，那时根本就没有乐队为他们的新专辑展开巡演的概念，也没有策划出这种需要协调配合的工作，而此类巡演和1950年代的摇滚歌舞剧没

1 "海龟"乐队（The Turtles），美国摇滚乐队，于1965年在加州洛杉矶成立，由早期的冲浪乐队"夜行者"（Nightriders）和后来的"穿越火线"（crossfire）组成，凭借融合民谣和摇滚的音乐初露头角，后在流行音乐方面获得了更大的成功。

什么区别。主持人是新成立的 BBC 电台第一频道的 DJ 皮特·德拉蒙德："这是乐队展示才华的一个平台，它们仰仗于亨德里克斯，他是头牌歌星。我想他获得了一半的门票收入，而其他人都只有固定报酬。我觉得（吉米的贝斯手）诺埃尔·雷丁（Noel Redding）和鼓手米奇·米歇尔（Mitch Mitchell）都是领薪水的。付给我的薪水是每晚 25 英镑，除了亨德里克斯，我比任何人都有钱。尽管（弗洛伊德）是此次巡演的第二主打乐队，但他们没赚到什么钱。我还得破费给乐队买食物——我们在加的夫演出的时候，给'阿门角'乐队[1]买咖喱和薯条。我想在这些乐队当中弗洛伊德每天大概能赚 20 英镑，所以他们也没那么糟糕。"

1 "阿门角"（The Amen Corner）是 1960 年代成立于威尔士加的夫（Cardiff）的节奏布鲁斯流行乐队，主唱安迪·菲尔韦泽·劳（Andy Fairweather Low）也是一位吉他行家，近年来与罗杰·沃特斯、埃里克·克莱普顿常合作巡演。

　　巡演阵容还包括"外部界限"乐队、"吉他手麦卡洛与表面爱尔兰"乐队、"行动"乐队和"美好"乐队。尽管吉米·亨德里克斯与"阿门角"的安迪·菲尔韦泽·劳存在着天壤之别，但所有乐队都有一个共同点，就是他们充分利用舞台上的聚光时刻（spotlight time），向观众推销自己的形象。[1] 唯独有一支乐队特立独行。"弗洛伊德乐队，就是弗洛伊德乐队，"皮特·德拉蒙德说，"他们对宣传自己不感兴趣，这就是这场灯光秀为何如此怪异的原因：他们每个人都会在最后走出剧院，没有人会认出他们，除了那个特意随他

1　"外部界限"乐队（The Outer Limits），1960 年代在利兹成立的一支摇滚乐队。"吉他手麦卡洛与表面爱尔兰"乐队（The Eire Apparent with Henry McCullough on guitar）是一支来自北爱尔兰的乐队，他们一直和亨德里克斯一起巡演。"行动"乐队（The Move）是 1960 年代末 1970 年代初的一支英国摇滚乐队，其核心主创罗伊·伍德（Roy Wood）1970 年创立融合了流行音乐、古典音乐编曲和未来主义风格的"电光交响乐团"（The Electric Light Orchestra）。"美好"乐队（The Nice）是一支活跃于 1960 年代末的英国前卫摇滚乐队，融合了摇滚、爵士和古典音乐，核心主创、键盘手基思·爱默生（Keith Emerson）1970 年创立了著名的前卫摇滚乐队 ELP。

们而行的真正歌迷，因为你看不见他们，他们是舞台上的影子。"

"这次巡演都是在有舞台拱门和帷幕的剧院。当我接受这份工作时，巡演经理说，'一支乐队演完他们的曲目后，我们就拉下幕布，准备换档，然后我会在幕布后面猛敲两下，表示我们准备好了'。我问，'那要多久呢？'他说，'第一支乐队和第二支乐队之间只需几分钟，但'美好'乐队和弗洛伊德之间，时间稍长一些——大概要 10 分钟吧，'我问，'那我在这 10 分钟里要做什么……放一些音乐？'他说，'不不不！你就站在那里，做你该做的。你是主持人，对不？就讲几个段子！'我本来不讲段子的，但那是我必须做的，有时是 15 分钟，观众看到我的次数比他们看到的任何人都多，除了亨德里克斯！我只好站在那里说：'离下一支乐队出场还有几分钟，此刻在格拉斯哥，让我想起了那个苏格兰人……'然后才

开始讲几个段子。十次有九次，他们就会大声叫嚷'**滚蛋**'。我可没有任何自我吹嘘的意思。亨德里克斯曾说，'今晚你听到我的声音了吗？我在后面大喊**滚蛋**！就在演出一开始。'是的，我听到了，吉米。我让观众对我如此恨之入骨，就算你是世界上最差劲的演员，他们也会喜欢你的！罗杰·沃特斯——尤其是罗杰——曾经走到我面前说，'今天我有个很好笑的段子说给你听。'我把段子的关键词写在了手腕上。"

当巡演于 12 月 1 日在肯特郡的查塔姆举行时，当地一个乐评人觉得演出令人失望，不太接受这种音乐。几天后，某个叫巴斯韦尔（M. Buswell）的人写了封信，发表在《查塔姆标准晚报》（*Chatham Evening Standard*）上。他指出如果这位乐评人听过《黎明门前的风笛手》的话，现场演出就不会让他觉得那样不可思议了。乐队的巡演曲目包括《星际超速》和

一首新歌，《启动系统，驶往太阳之心》[1]。

皮特·德拉蒙德说："观众中出现了分化。有些人是来看亨德里克斯的，还有那些前卫音乐人，显然他们很欣赏'美好'乐队和弗洛伊德（他们对'行动'乐队不太认可，因为他们穿着时髦，有点华而不实），当然还有那些年轻的尖叫者，他们也在那里。"

格拉斯哥巡演的场地在格林剧场（Green's Playhouse）。1970 年代，该剧场更名为阿波罗（The Apollo），成为"洛克希音乐"[2] 和大卫·鲍伊这样的音乐人青睐的现场录音之地，他们喜欢这里的氛围。亨德里克斯巡演于 12 月 5 日在那里收官。那天晚上的气氛可谓是纷乱混杂。

1 《启动系统，驶往太阳之心》（Set the Controls for the Heart of the Sun）收录于专辑《一碟秘密》，其歌词引用了中国唐代诗人李商隐、李贺、杜牧的诗句。
2 "洛克希音乐"（Roxy Music），1970 年代的重要乐队，对华丽摇滚、艺术摇滚、朋克乐、新浪潮都产生过很大影响。

阿瑟·麦克威廉姆斯（Arthur McWilliams），一个吉他发烧友和当地乐队成员，当晚也在场。"他们是在那个节目单中出现的一支奇怪的音乐人组合：他们不适合这种演出。那天晚上，他们的出场和其他人截然不同，他们穿着很有'花之力'[1]风格的衣服，而且灯光秀也令人失望。关注他们的《旋律制造者》和《唱盘》（Disc）等媒体，对这场灯光秀的报道确实多于对音乐本身的报道，但由于参加演出的人太多，他们没有自己的灯光秀，因此所有这一切都只是由剧院里的固定射灯组成，而两个女孩，似乎是他们乐队的一部分，在他们上方晃动着亮闪闪的彩纸。那就是灯光秀了。"观众中还有后来成为 BBC 一档音乐电台节目制作

1　"花之力"（flower power）植根于反越战运动，是 1960 年代末 1970 年代初作为消极抵抗和非暴力象征的口号。1965 年，美国垮掉派诗人艾伦·金斯堡提出这一口号，主张以和平方式反对战争。嬉皮士们接受了这一象征意义，他们穿着绣有鲜花和色彩鲜艳的衣服，头上戴着鲜花，并向公众散发鲜花，因而被称为花之子。这个词后来泛指现代的嬉皮士运动和所谓的药品文化、迷幻音乐、迷幻艺术等反文化运动。

人的斯图尔特·克鲁克香克："虽说平克·弗洛伊德上过《流行之巅》节目，但他们没有演奏节目中的任何一首单曲，这让一些孤陋寡闻还无法接受所有这类音乐的观众觉得奇怪。虽然有女孩在那里为'阿门角'之类的乐队尖叫，但前来观看平克·弗洛伊德和亨德里克斯的观众并不是慕嬉士。有老人，小孩和青少年。不出几个月，这些观众就会坐在地上听乐队演奏。席德·巴瑞特和整个乐队尽情演奏到极致，狂野的复合节奏鼓声，哔哔作响的吉他和念咒式的人声：简直太棒了！不酗酒，不嗑药，不服用任何东西，就带你嗨上月球。"

　　阿瑟·麦克威廉姆斯记得那是"一场非常有教育意义的音乐会。它让观众接触到了五花八门的音乐，尤其是那些只在伦敦俱乐部里表演的音乐。那晚的大多数观众压根不知道弗洛伊德乐队是谁，但对他们也没发声

发对。"

当晚有两场演出：晚上 6 点 15 分和 8 点 45 分。斯图尔特·克鲁克香克所在场次的观众对平克·弗洛伊德就没有那么包容了。"在前台——那些飙车党，地狱天使，他们不喜欢那个，他们不要看那个。人群中普遍有一种不安与期待的气氛。他们知道，亨德里克斯将有一场重量级的演出。人们开始向弗洛伊德乐队投掷啤酒杯——那时候可不是塑料杯子。这些观众基本上都是坐着的，但他们都站到前面，大声叫嚷，发出嘘声，并用他们手里的东西砸他们。平克·弗洛伊德丢下他们发出回声效果的吉他，我记得整个房间里都充满了这种回响，突然有人切断了电源——顿时一片寂静。这是一支很威猛的乐队，但只要轻轻按一下开关，就能让它安静下来。"

尼克·梅森说："那次巡演我们演奏的东西相当紧凑。我们的时间被限定在 20 分钟，

所以我们演奏的曲目相当短小精悍。通常，我们到别处都要做一个小时到一个半小时的演出，所以天知道如果我们那样做会是什么样子。我们可以在短时间内清空舞厅！"

斯图尔特·克鲁克香克说："为我铺垫了通往《星际超速》之路的是飞鸟乐队的《八英里高》[1]，它的无调性吉他演奏和随性转调[2]令人惊艳。我们对 UFO 没有第一手的经验，大家是通过阅读才得知这些事情的，我们在格林剧场看到的只是一点皮毛。它描述了一种时代精神：只管把音乐向前推展，哪怕前面的飙车党恨得牙痒痒！"

* * *

"总的来说，这张唱片真正打动我的，"大

1　《八英里高》(Eight Miles High)，"飞鸟"乐队 1966 年发行的单曲，后收录于专辑《第五维》(Fifth Dimension)，因为明显暗指迷幻剂而被许多电台禁播。后来有人称这首单曲开了"酸性摇滚"(Acid Rock)的先河。
2　原文为 sideswerves，这个词似乎是作者生造的，结合《八英里高》里的吉他演奏，可以大致理解成"随性转调"的意思。

卫·盖尔说，"是迷幻的传奇作品与更多异想天开的东西之间形成的巨大反差。在那时，那些是席德的主要创作原料：所有关于哥布林、矮人、稻草人和自行车的东西——这些歌曲带来了一种强烈的童话般的感觉。你会听到融为一体的两张专辑：席德的阴暗一面和罗杰·沃特斯更迷幻浮华的一面，加上沃特斯很冷的、不那么怪诞的幽默机智。你听到的这些加上席德的霍比特人/矮人这类东西，令这张唱片成为1960年代文化上的巨大分裂的一个标识，颇具意义。我所说的这种分裂并不仅仅是席德与罗杰之间的分裂。"

　　早期的一个想法是录制连接段落，使《风笛手》上的曲目不间断，但并没有取得多少进展。然而，专辑第二面的前两首歌的相遇，不间断地拼接在一起，无疑是这些"巨大反差"最鲜明的例证。《星际超速》螺旋式下行，以势如破竹的低长音和听似遥远脚步声的棱角分

明的节奏[1]收尾，然后急剧切入到《矮人》那欢快嘀嗒的响木（woodblocks）前奏中。

> 我想给你讲个故事
> 关于一个小矮人，让我⋯⋯

"我想我是个多愁善感的老东西，"马修·斯克菲尔德说，"但我喜欢《矮人》。他唱的那些简单的歌就是纯粹的席德。很多人觉得《指环王》在政治上有点问题，但对席德来说是很重要的线索。还有《金枝》⋯⋯"苏格兰人类学家詹姆斯·乔治·弗雷泽爵士对民间传说、宗教和神话学的大量研究，想必在很多层面上吸引了巴瑞特，尤其是弗雷泽对中世纪的树神

1　"棱角分明的节奏"，原文为 angular rhythm，就音乐意义上而言，angular 没有具体的定义，它更像是一个形容词，用来描述音乐/演奏者的性质。与非常流畅、非常自由的音乐节奏相反，angular rhythm 非常严格，非常刻板和生硬。可以想象一下刻板的、硬朗的德国士兵，以及伴随他们行进的音乐类型。在这里，我觉得作者使用了通感的修辞手法，用一种视觉来表达听觉感受。

崇拜和"树神的有益力量"等章节内容的研究。[1]马修认为，对于席德来说，"这些树像有了生命——像真的活着似的——并且有它自己的性格与个性，这些都体现在那些小曲里。"

　　望望天空，瞧瞧河流
　　一切岂不美妙

　　有人说这首歌描写了一个逃避现实的世界，但《矮人》无疑反映了席德充满幻想的内心思想和对自然美的强烈认同，无论它是否能在童年时常去的剑河（the river Cam）岸边的格兰切斯特草甸或伦敦市中心找到。安娜·默

1　詹姆斯·乔治·弗雷泽（James George Frazer，1854—1941），享有世界声誉的古典人类学家，神话学和比较宗教学的先驱。《金枝》（*The Golden Bough*）一书更是古典人类学的经典之作，对20世纪人类学及文化研究产生了重要影响。在弗雷泽《金枝》一书中，"树神的有益力量"（Beneficial Powers of Tree Spirits）指"树木……具有使雨落下，使太阳照耀，使羊群和牛群繁殖，使妇女容易生产的能力……同样的力量也被赋予了树神，他们被认为是拟人化的存在，或者实际上是活生生的人的化身。"

里和席德同住在厄勒姆街的时候，两人在一起消磨了很多时光。他们是纯粹的朋友，没有任何别的压力，这使得他们之间的关系特别轻松："我和席德有一种非常独特的关系。我们经常见面，独自闲逛消遣时光，几乎从来不谈音乐。"安娜描述了典型的一天："一开始嗑个药。然后去公园，散散步，看看树。他喜欢树。我和他一起去美术馆。我们过去常常一起去看画，还经常谈论艺术。他对神话故事很感兴趣。"

从华兹华斯对金色水仙的吟咏[1]到《神奇的旋转木马》[2]，在人们对这些作品的品头论足中，我经常听到一些狭隘观点，认为丰富的想象力都是通过服用各种物质产生的。当然，

1　这里指英国浪漫派诗人华兹华斯（William Wordsworth，1770—1850）的著名诗作 I Wandered Lonely As a Cloud（我好似一朵流云独自漫游），诗名也是全诗起首句。这首诗的中译名更多以《咏水仙》传播，诗作表达了诗人对自然的喜爱，基调是浪漫的，同时带有浓烈的象征主义色彩。

2　《神奇的旋转木马》（The Magic Roundabout）是澳洲流行女歌手凯莉·米洛为电影《小狗多戈尔》献唱的一首原声歌曲，收录于该电影的电影原声专辑《Doogal》。

"毒品**造就**天才"的神话，通常是那些自己没有想象力的人所散布的一派胡言！正如珍妮·法比安所说，"迷幻药不能制造不存在的东西，但它可以增强或复活蛰伏于内心的东西或者你没胆量说出来的东西，因为它也释放出很多被压抑的东西。"

在当代乐坛，最接近席德思维方式的是"伟大的弦乐队"的歌曲：罗宾·威廉姆森的《女巫帽》（Witches Hat）和迈克·赫伦的《刺猬之歌》（The Hedgehog Song）。"伟大的弦乐队"唱片制作人乔·博伊德说，他遇到的唯一一个与席德有着相似波长的人是罗宾·威廉姆森，霍皮附和道，《矮人》以及巴瑞特对托尔金的喜爱"从某种不太严谨的意义上说，与伟大的弦乐队的歌词吻合。席德的一些歌词让我想到伟大的弦乐队，两者都没有那么多的调性，都以歌词见长。"

《矮人》录得很快。大卫·帕克为其著作

《随机的精确》而对百代档案做了细致爬梳，发现了一些令人困惑的文件：到底录了一次还是录了六次？能搞清楚的是，基本音轨加上叠录，都是在 1967 年 3 月 19 日完成的。这样的安排得益于歌曲的简朴。席德的领唱辅之以罗杰旋律优美的贝斯线、原声节奏吉他和尼克节奏感强的响木。和声演唱与里克的钢片琴演奏增添了一丝神奇风味。

钢片琴，看起来像一架小型立式钢琴，为巴迪·霍利[1]的《每一天》（Everyday）带来了令人难忘的叮当音乐盒的音质。约翰·凯尔在地下丝绒乐队的《周日清晨》（Sunday Morning）和尼克·德雷克的《北方天空》中演奏过它，[2]

1　巴迪·霍利（Buddy Holly, 1936—1959），美国创作型歌手，1950 年代中期摇滚乐的核心和先锋人物。其风格受到福音音乐、乡村音乐和节奏布鲁斯的影响。

2　"地下丝绒"（The Velvet Underground）于 1964 年在纽约成立，约翰·凯尔（John Cale）是乐队核心成员，一生横跨摇滚、前卫、古典、电子音乐领域，详见本书系《地下丝绒与妮可》。《北方天空》（转下页）

但钢片琴通常出现在沃恩·威廉姆斯[1]或柴可夫斯基等作曲家的丰富多彩的管弦乐作品中（尤以后者《胡桃夹子》中的《糖梅仙子之舞》[Dance ofthe Sugarplum Fairy]选段最为著名）。尼克·梅森说："百代其实有大量的属于录音室的乐器。他们有铁琴，定音鼓，奇怪的键盘乐器，所以在某种程度上，需要把大楼整个搜寻一遍，看看有什么东西，看看我们是否用得上。像钢片琴这样的东西，就是之前录音时被人留在录音棚里的。它就像一个被抓住的机会。《风笛手》有一种很随性的曲调，这只是基于那时候周围可利用的东西。"

<p style="text-align:center">* * *</p>

平克·弗洛伊德与其制作人所共有的冒险

（接上页）（Northern Sky）收录于尼克·德雷克 1970 年专辑《多云转晴》（*BryterLayter*），由约翰·凯尔制作。在专辑的录制过程中，内向害羞的德雷克与制作人乔·博伊德建立了某种友谊和导师关系。

1 拉尔夫·沃恩·威廉姆斯（Ralph Vaughan Williams, 1872—1958），英国作曲家。

精神曾被诺曼·史密斯形容为"完美的联姻"。后来的日子里，史密斯就变得——我们可以这么说——没那么热情了。在接受《录音室声音》杂志采访时，他说："作为音乐人，弗洛伊德乐队有足够能力，但尼克·梅森又是第一个承认自己根本算不上技术型鼓手的人。事实上，我记得在录制一首歌时——我现在想不起来是哪首歌了——必须来一个连续击鼓声，他完全束手无策。所以，只好由我来击鼓。尼克对巴迪·里奇[1]构不成威胁。另一方面，罗杰·沃特斯是一名够格的贝斯手，不过说实话，他用嘴巴发声更有意思。他有一种滑稽的口技才能，我们把它用在一两件事情上；你知道，有点像罗尔夫·哈里斯[2]。"诺曼打鼓了吗？我问尼克·梅森，"是的，他打了，但我记不起在

1 巴迪·里奇（Buddy Rich，1917—1987），美国爵士鼓手、词曲作者、指挥和乐队指挥。他被认为是有史以来最有影响力的鼓手之一。
2 罗尔夫·哈里斯（Rolf Harris），澳大利亚艺人，其职业生涯包括音乐家、歌手、作曲家、喜剧演员、画家和电视名人。

哪里见过。"彼得·鲍恩声称为录制《Pow R Toc H》找来一个管弦乐定音鼓手又是怎么回事？尼克说："没有这回事——完全是编造。"

在 1967 年的流行音乐媒体上，里克·莱特经常被描述为"乐队中那个安静的人"。他性格中这种感情不外露的一面，在更加动荡的岁月里，将导致他在平克·弗洛伊德中被边缘化。彼得·詹纳说，"里克是（《风笛手》录音中）伟大的幕后英雄，尤其在录音室里。他对音乐风格的处理远比人们给予他的赞扬要多，他在所有作品中贯穿使用的法菲萨电风琴和所有的持续音与持续和弦，与席德的回声相结合，令席德总是更加光辉闪耀。里克是音乐的中坚力量。他是那个可以帮助找到和声，能够唱歌不跑调，可以告诉他们应该演奏什么音符的人。他在写歌上提供了帮助，在帮助联结诺曼与乐队上也起到了非常重要的作用。里克熟知和弦原理，懂得何谓恰当的和声，何谓不恰

当的和声。席德是靠直觉。归根结底，尼克并
不是一个优秀的鼓手，但却是一个优秀的平
克·弗洛伊德鼓手，我的意思是他苦练技能，
才有这样的水平。再说，他绝对是那种味道的
一部分。你无法想象没有那些手鼓和打击乐器
的平克·弗洛伊德，就是那种声音。这就是其
非凡之处：在他们所有的能力边界内，这就是
乐队的整个运作模式。在那些持续音的配合
下，罗杰把他的贝斯线处理得非常简单，然后
尼克会敲击手鼓，这样就给人一种部落音乐的
感觉。这反映了他们利用自己所拥有的东西的
能力，我是说，他们是非职业艺术家！"

随着爵士乐流行风尚的褪去，节奏乐队时
代的到来，传统爵士乐迷中普遍存在着一种摆
架子的心态。"他们不会玩乐器！"的呼声响彻
全国。到了 1967 年，随着像"美好"这样的
乐队的出现，"受过古典训练"（classically
trained）这个词开始在流行音乐中具有意义。

例如，在 BBC，试音小组对大卫·鲍伊或马克·博兰[1]等前途大好的无名小卒所表现出的缺乏"琴艺"作出了严苛的评判。然而，时间已经证明了新观念比技术更重要。鲍伊和博兰的声音仍然很有生命力，而"受过古典训练"的前卫奇才们的三张专辑早已失去了吸引力。

对于 AMM 乐队的基思·罗来说，他的演奏方式是一种艺术抉择，基于"艺校科班出身，并意识到马塞尔·杜尚的重要性，从某种意义上说，也许所有的文化都必须通过那扇门，愿意放弃技术的执念。因此，你必须放弃某些关于自我的想法，并希望向人们证明你能玩音乐。AMM 几乎是唯一一个这样做的乐队。自由爵士乐手们总是——现在仍是——背负着那种展示技巧的沉重想法。"平克·弗洛伊德

1　马克·博兰（Marc Bolan，1947—1977），英国创作型歌手、音乐家、唱片制作人和诗人。他与其乐队 T. Rex 一起被誉为 1970 年代初华丽摇滚运动的先驱之一。

不必跨越那道障碍，因为没有太多形式化的技巧需要摆脱！彼得·怀特海德回忆说，这让他们更加来劲。"我听过'软机器'乐队的演唱，他们的风格更爵士，但我喜欢弗洛伊德乐队的粗犷和前卫，他们敢于冒险的能力并说出'去他妈的！我对这个或那个十二小节才不感兴趣，我想干嘛就干嘛'——在那时，这可是相当了不起的。"

对于那些对早期的平克·弗洛伊德缺乏音乐性而吹毛求疵的人，我会建议做一些假想的替换。比如，试着把弗洛伊德乐队成员和"美好"乐队乐手对调一下。李·杰克逊（Lee Jackson）在技术上比罗杰·沃特斯更有天赋，而基思·埃默森的键盘技巧就浮夸和炫耀而言也很难被击败，但这些优势中的任何一个都会扼杀平克·弗洛伊德内部的化学反应。

尽管他们的表演整体和谐，但最引人注目的还是巴瑞特。"席德写了大部分的歌曲，"詹

妮·法比安说，"所以你会明白这些歌是他的投射。"达基·菲尔兹说："席德在舞台上气场很强，他是一个非常霸气的吉他手，因为他这个人不可预测。你总是在期待着。在这方面，他绝对是乐队的领头。"值得注意的是，席德·巴瑞特和乐队分道扬镳后，彼得·詹纳和安德鲁·金决定放弃平克·弗洛伊德，继续担任巴瑞特的经纪人。从纯粹的商业角度来看，詹纳和金犯了一个巨大的错误，但他们当时的判断情有可原。

<div align="center">＊　＊　＊</div>

"坤震——地雷复"是世界上最古老的典籍之一《易经》的第 24 卦，也是席德·巴瑞特《第 24 章》的灵感来源。我特别偏爱这首歌。有一个版本是"验电器"二重奏（duo Electroscope）唱的，我是那个二重奏乐队的一员。我和我的朋友盖尔（Gayle，"验电器"的另一位成员）有时去艾比路录制新唱片。我能

够与那些谈论这栋大楼所散发出的气氛的人息息相通，因为我记得，有一位从1960年代起就在那里工作的刻录工程师曾鼓励我在这个地方四处逛逛。3号录音室是最吸引人的地方！

《第24章》是席德·巴瑞特为《风笛手》写的新歌之一。他们在第二次百代录音（制作《星际超速》的那一次）时录了几遍，其中有一个被认为足够好值得叠录。紧接着，这个作品就被废弃了，3月15日的一次后期录音制作了一个新母带。当簧风琴和法菲萨电风琴在念咒般的低音风笛中相互交织，电子琴（我猜是Hohner Planet[1]）在席德的领唱背后闪烁微光，这种结构性的感官冒险在此无疑达到了顶峰。尼克的软头鼓棒营造出像寺庙的锣鼓那种很柔和的声音，还有更多充满异国情调的打击乐。

1　原文如此，疑为 Hohner Pianet 之误。Hohner Pianet 是1960年代最流行的电子键盘之一，其声音易于识别，能与电吉他很好地融合在一起而不至于被淹没。

当席德唱道"改头换面，重新登场，大获成功……"时，这句歌词被管钟所加强。当他们重复着"日落/日出"时，层层叠叠的和声相互映衬，而罗杰的贝斯几乎像是在唱"唵"。

安德鲁·金对《第 24 章》记忆深刻："调音台跟你现在拥有的东西相比非常简单，那时的混音没有存储器，不像现在大家理所当然认为的那样，所以每次混音都是一场表演，你什么都得做。通常两个人一起做混音，所以有足够多的人手去变换旋钮和电平。这是一门艺术，一门手艺，它不只是一项技术活：你必须去**感受**混音。我记得席德，我想，他和彼得（彼得·鲍恩）在为《第 24 章》混音。席德那时根本没有什么录音室经验，他不算是老手，但我记得我看着他把手放在旋钮上，我在想'他就像一个画家'——而且他是一个优秀的画家——'……就是这样！他能搞定！'那大概是我第一次意识到席德有多么棒。"

我问大卫·盖尔,《风笛手》里的哪些歌曲与席德的早期兴趣产生了共鸣。"最明确和具体的应该就是《第24章》,因为它反映了席德及其同龄人对《易经》的迷恋,它把我们牢牢地定位在1960年代的某个时期,当时人们对东方宗教的兴趣正方兴未艾。那时候,在剑桥和英国其他城镇的客厅里,一种融合的东方宗教正在形成。《易经》被视为一部具有相当颠覆性的典籍,因为,它以最根本的方式,把你抛给了偶然,而不是让你屈服于教条。你似乎在获取你所寻求的建议的过程中起了重要作用,而不是作为一个被动的消费者简单地从他人手中接过建议。终究,是你抛掷了硬币,激活并连接了文本。很多人真的被它吸引了;有些人甚至为之痴迷。我不觉得席德对它很着迷,但它确实是那样一本书……你越是把它当作一位祭司或顾问,你似乎就越能从中受益。"

为了寻求《易经》的指导,人们抛掷三枚

硬币，把正面算作三，把反面算作二。抛六次硬币，根据每次投掷的数字画一条虚线或实线，就构成一个卦。在此阶段有 64 种可能性，每一种可能性都指向一章。由于 24 这个数字涉及去而复返、时间的周期过程以及寻找自己正确的道路，很容易把它视为预示着席德的未来。不可否认，这令人心碎。

席德性格中更光明的一面可能是骗人的。斯托姆·索格森回顾道："他是个文艺青年，而不是那种非常现实或爱好体育运动的家伙。他相当外向，但只是表面上。人们并不能完全确信，正如我们后来看到的，当外表破裂时，也许里面比它最初呈现的更脆弱。我们总是把精力消耗在很狭隘的兴趣上，比如追女孩子和参加聚会。我们中的一些人比其他人对所谓的神秘主义的追求更感兴趣，有些人很早就去了印度——我想我们当时只有 17 岁——在某种程度上，这构成了席德后来生活的一部分。我想

他可能喜欢那些异想天开的东方神秘故事，而我也不想在这上面给出伤害他的评论。我们去见了这个名叫玛哈拉吉·查兰·辛格·吉（Maharaja Charan Singh Ji）的上师，我不得不说，上师令人印象非常深刻。我没去谒见。但我的一些朋友去了，席德也想去谒见，但因为太年轻而被婉拒。他当时已经在坎伯韦尔（艺术学院）上学了。也许上师比你想的要聪明，知道席德在玩玩而已。这应该对席德益处良多：给他提供了一些保护，使其免受事业的沧桑变迁和看似脆弱的自我的影响。"

<center>* * *</center>

在《风笛手》录音期间的定期现场演出中，平克·弗洛伊德在伦敦亚历山大宫（Alexandra Palace）举办的名为"14小时的特艺七彩之梦"（*14 Hour Technicolor Dream*）的音乐会上担纲要角。他们还上BBC电视台演奏《天文学大师》和《Pow R Toc H》，在那里，

席德和罗杰接受了汉斯·凯勒[1]的采访。凯勒是一位留着八字胡的典型的欧洲音乐学家，他觉得他们的音乐太吵了，因为他"是在弦乐四重奏的环境中长大的"（原文如此）。但预示平克·弗洛伊德未来的最重要的演出是在1967年5月12日的伦敦伊丽莎白女王音乐厅。这场名为"五月的游戏"摇滚演唱会增加了一套全向环绕立体声音响系统，将他们的视听体验又向前推进了一步。据尼克·梅森回忆，这套系统是"在艾比路的楼上"搞出来的，如今的剧院全向音响系统配置可能会使用24个扬声器。1967年的系统自称有四个声道，就像后来被称为四声道的音响系统。戴夫·哈里斯说，"我们有4个扬声器，还有操作幻灯片的投影

1 汉斯·凯勒（Hans Keller, 1919—1985），奥地利出生的英国音乐家和作家，他对音乐学和音乐批评做出了重大贡献，同时也是精神分析和足球等不同领域的评论员。1950年代，他发明了"无词功能分析"方法，即只在乐声中分析音乐作品，不听或读任何单词。1959年至1979年，他全职为英国广播公司工作。

机人员，他们往幻灯片上滴油画颜料，然后把胶片投射到屏幕上。"

演出曲目包括 7 首将在《风笛手》中出现的歌曲（《玛蒂尔德妈妈》《火焰》《稻草人》《自行车》《Pow R Toc H》《星际超速》和《魔鬼萨姆》），还有他们首张单曲唱片[1]的双面曲目，一首与演唱会暂时同名的新歌，以及由罗杰、里克和席德录制的一些带动气氛的暖场磁带。里克·莱特当时住在安德鲁·金在伦敦里士满山（Richmond Hill）的一间公寓里。安德鲁说，"我们从百代借来一些盘式磁带录音机。我不认为我们有任何的混音设备。在'五月的游戏'演唱会上，有事先准备好的磁带（称为'开场带'、'泡泡带'和'结尾带'），很多都是在那间公寓里完成的。"戴夫·哈里斯说："我当时就在舞台上，必须用一台"风流寡妇"

1　指《阿诺德·莱恩》

磁带机（Ferrograph tape machine）播放这些磁带，因为紧张喝了几杯酒。演出开始时，磁带上的吉他声会从后面的扬声器里传出来，所以我按下了按钮，磁带咋回事？它脱带了，不能放了！我在黑暗中摸索着，努力想把带子重新装好……想象一下我当时的感受有多郁闷。不过最后还是搞定了。"

伊丽莎白女王音乐厅的工作人员习惯于更正规的音乐会。戴夫·哈里斯说，"我记得音乐厅有个人走过来问（操着一口拿腔拿调的英国腔）'对不起，先生。你能告诉我第一部作品要持续多久吗？'呃……我不晓得……可能要 5 分钟——也可能要 25 分钟！"从《国际时报》到《金融时报》（*The Financial Times*），评论反响都很热烈，但正如尼克·梅森所记得的，场地管理部门无法快乐与共。"之后我们上了音乐厅的黑名单。真实情况是这样的，我们被禁演不是因为我们演奏的声音太嘈杂，而

是因为我们的一个巡演经理把花瓣撒在了观众席上，这个举动被认为非常危险！"

<center>* * *</center>

《五月的游戏》这首歌是板上钉钉的赢家。演出才结束没几天，它就被重新命名并录制成《看艾米丽玩耍》。单曲唱片《看艾米丽玩耍》的背面歌曲《稻草人》一发行，就让我们预尝了平克·弗洛伊德处子大碟的风味：当年晚些时候，它将作为专辑第二面的第 4 首歌出现。

《稻草人》是《矮人》的姊妹篇，充满田园风情，让人勾起对乡村和——据大卫·盖尔的说法——席德·巴瑞特的家乡的回忆。"我认为剑桥是一个比伦敦更乐于鼓励奇思妙想的城市，因为它是像巴斯[1]或阿姆斯特丹那样的博物馆之城，总的来说很漂亮，到处是古老的建筑，现代城市的痕迹并不是特别压抑。在这

1 巴斯（Bath）位于英格兰埃文郡东部，是英国唯一列入世界文化遗产的城市，一个被田园风光包围着的古典优雅的小城。

种地方，很容易让人养成奇思妙想的习惯。"
但要保持这种感觉有多容易呢？马修·斯克菲
尔德说："我们所处的世界非常富有想象力；
完美丰盈，犹如一个魔法世界。它深藏于内
心，它天真无邪。席德在（剑桥的）家里有一
个波洛克玩具剧院[1]，我也有，我和他心心相
印。如今这听起来像是 1960 年代的陈词滥
调，但随着聚光灯越来越亮，当大家围坐在
桌前，他会不自觉地试图保持我们在厄勒姆
街甚至剑桥他家围坐在地上时的那种亲密感。
这种挣扎已经开始出现。尽管他的歌词仍有
一种甜美，但每时每刻都有一种巨大的痛楚
在撕扯着。"

1 本杰明·波洛克（Benjamin Pollock，1856—1937）是一名传统玩具专
 家，制作"玩具剧院"的高手。"玩具剧院"是欧洲 19 世纪非常流行
 的一种"玩具"，主要是纸质角色，配上颜色和音乐，就是自己动手
 把现实中的剧院"缩小"。波洛克玩具剧院（Pollocks toy theatre）在维
 多利亚时代被称为"童话剧"，最初是作为现实剧院的纪念品而制作
 的，是一种理想的家庭娱乐方式。波洛克玩具剧院激发了几代人的灵
 感，长期以来一直是英国戏剧遗产的一部分。

这个黑黑绿绿的稻草人比我还要悲惨

但现在他已甘愿接受命运的安排

因为生活并非那么残酷　他并不介意

依旧站在田野里　麦子肆意生长

　　《稻草人》是另一个在 3 月 20 日《听诊器》
叠录环节结束时一次性录制主音轨的例子。尼
克·梅森说，这种独特的小跑马步节奏"只是
初次尝试使用响木演奏——大家都喜欢这种声
音"。两天后，12 弦原声吉他和弗洛伊德早期
标志性的电风琴声音被加入其中。

　　1967 年夏天，百代电影公司（"描绘这个
美丽的世界"）[1]发布了一部名为《稻草人》的
彩色短片。当席德高举稻草人，把它重新插在
一个不那么寂寞的池塘里，我被马修·斯克菲

1　百代电影公司（Pathe' Pictorial）为法国人查尔·百代及哥哥爱米尔·
　百代于 1896 年创立的一家法国电影公司。公司标志为一只昂首高唱
　的公鸡，"描绘这个美丽的世界"（Picturing this beautiful world）为该
　公司宣传口号。

尔德所说的纯真与成熟的结合所打动。"仅仅是和他在房间里待着就很不错。他的想象力是那么丰富，而且——这听起来是那么伤感，因为我们现在是那么怀疑一切——他相信花园尽头的仙女和另一个世界。这就像是介于《爱丽丝梦游仙境》和弗兰兹·卡夫卡之间的一条中间道路。最终，卡夫卡这边俘获了他。"

* * *

"有天晚上，我在树林里睡着了……这时看见这个女孩出现在我面前。那个女孩就是艾米丽。"尼克·肯特在他的随笔集《黑暗之物》[1]中，将席德·巴瑞特的这句话追溯到1967年5月。三十二年后，英国摇滚音乐杂志 Mojo 报道"肯尼特勋爵（Lord Kennet）的女儿艾米

1 尼克·肯特（Nick Kent），被广泛认为是1970年代最重要和最有影响力的英国音乐记者之一。他为《新音乐快报》撰稿，主要涉及摇滚音乐家的生活和音乐，文字中充斥着自我毁灭和悲悯的画面。尼克·肯特本人曾短暂地参与过几支著名朋克乐队的演出，与一干英国朋克乐队有着千丝万缕相爱相杀的关系。《黑暗之物》（The Dark Stuff）是其新闻专栏文字结集。

丽·扬（Emily Young）被正式宣布为……《看艾米丽玩耍》这首歌的灵感来源"。当我读到艾米丽·扬的评论——"我跟他们一点儿都不熟，只是正好打声招呼或是递了一根大麻叶烟"——我就很想知道谁会趁巴瑞特先生本人保持沉默之际发表这样的"官方"声明。这让我想起了那个叫梅塔的交通管理员，她曾经给保罗·麦卡特尼的车开过罚单，多年以后，声称自己启发了《可爱的莉塔》的创作灵感。

　　另一方面，席德的朋友安娜·默里告诉我："这些年来，有好几个人对我说，《看艾米丽玩耍》这首歌是写我的——可我当时对此一无所知，而且老实说，我怀疑这是真的，但人们告诉我确实如此，他们似乎很惊讶我竟然不知道——那么随你怎么说吧。"安娜与席德有很多共同的兴趣和冒险经历："我记得晚上和席德一起翻越伦敦动物园的栅栏，逛遍整个动物园。狼的眼睛在黑暗中发着光，瞪视着我

们，所有笼子的围栏都消失在幽暗的光线中，大象在远处若隐若现，猴子在吱吱叫——黑暗令一切都那么阴森恐怖。我好像还记得，对整天颓然坐在笼子里，明显很聪明很沮丧的大猩猩盖伊（Guy the Gorilla，1947—1978 年间伦敦动物园里很受欢迎的动物），席德与我同悲伤共痴迷——我想那天晚上我们看到他了。我经常在夜里爬进去，但只有这一次是跟席德一起。"纯属猜测，想想看谁更有可能是席德的缪斯女神：安娜还是艾米丽？

对于《看艾米丽玩耍》的录音，诺曼·史密斯采取了不同寻常的步骤，在声音技术录音室——《阿诺德·莱恩》的录制地——预定了棚时，并与常驻工程师约翰·伍德一起合作。杰夫·贾拉特担任录音师，就像他在艾比路所做的那样。从前奏中席德将塑料尺向上滑过吉他指板（安德鲁·金认为这是受基思·罗启发的另一个灵感时刻）的那一瞬间开始，到罗杰

的贝斯的淡出，一首伟大的流行单曲就此诞生。

当《阿诺德·莱恩》徘徊在英国单曲榜前20的边缘时，《看艾米丽玩耍》则大获成功。安德鲁·金还记得 DJ 皮特·默里（Pete Murray）在 BBC《自动点唱机陪审团》（*Juke Box Jury*）节目中对《阿诺德·莱恩》尖酸刻薄的评论："'公众不会被这种垃圾愚弄的……'可恶的家伙！结果，所有的电台都为他们对待平克·弗洛伊德的方式深感愧疚，他们显然会成为一支伟大的乐队，所以当《看艾米丽玩耍》出来后，所有人都一拥而上，使得它成为一首最强劲的热门歌曲。"

看一下《英国热门单曲吉尼斯大全》（*The Guinness Book of British Hit Singles*）（它使用 BBC 的排行榜），会发现这首歌在 7 月的最后一周登顶第 6 名。一些报纸将它列为单曲榜前 5。珍妮·法比安还记得她当时的感受："一开始

你会想'啊！太棒了！消息传开了，这些家伙都是我们的人！看！他们成功了！'然后你突然像席德那样开始思考，这不是我们人生中想要做的事：成为商业传送带上的一分子。我们说他发疯了，变成了一个隐士，这确实有点奇怪，但如果你仔细想想，他可能是我们所有人当中神智最清醒的。弗洛伊德乐队一直较为自制，从来没有太多关于他们的狗血故事（除了最近吉尔莫和沃特斯之间令人难以置信的争斗和闹掰），但谁想成为名人呢？即使我听孩子们说起，也只有那些没脑子的人才会觉得当名人是件事儿。任何明智的人想要的都是特权，而不是所谓的名声。他们现在意识到，名声不一定是达到目的的手段：它是让你无法摆脱而变得极其可怕的东西。我觉得弗洛伊德乐队并不想出名。席德肯定不想。"欢迎来到机器世界[1]，

1 作者这里借用平克·弗洛伊德专辑《愿你在此》中的名曲《欢迎来到机器世界》（Welcome to the machine）。

真的。

珍妮比大多数人更了解名声带来的问题。她的自传体小说《骨肉皮[1]》于 1969 年出版。像《风笛手》一样，它用一种清新、独特和诚实的语言表达。像平克·弗洛伊德一样，它很快就登上了报纸头条。珍妮说："当《骨肉皮》问世后，我开始读到成百上千关于我自己的东西，你开始想'我他妈是谁啊'？在那个年代，社会上并不认同因标新立异而成名的行为。你成为名人是因为你做了一些英勇的事。从 1950 年代进入 1960 年代，你不应该因为不听话而出名。我们正好撞上了那座冰山，就跟因争议而出名的'滚石'一样。当你读到关于你本人的让你无法理解的东西时，还蛮难应付的。"

珍妮熬过了那些最难的日子，依然成为一

1　骨肉皮是一个俚语，指追星族，某个特定音乐团体的粉丝，在乐队巡回演出时四处追随，或尽可能多地参加乐队的公开演出，希望与歌星见面。这个词通常是贬义的，形容那些跟踪歌星的年轻女性，目的是想与歌星发生性关系或向他们提供性服务。

个机智、犀利的作家。而席德的外壳就不那么有韧性了，正如马修·斯克菲尔德回顾道："在现代社会中，如果你想保持那份纯真，保持那个可以看见路上钻石的童年世界，很难不被动摇。人们说'那只是毒品'，其实不然：孩子们有那种想象力。随着事态的发展，那种想象力以一种非常痛苦的方式慢慢被摧毁了。"

1967 年 8 月 4 日，《黎明门前的风笛手》由百代旗下的哥伦比亚公司发行。我问彼得·詹纳，他对当时的情况还有什么印象。"毫无印象！这真的很奇怪。你知道《流行之巅》的单曲排名和（BBC 电台传奇式的排行榜节目）《流行精选》上的艾伦·弗里曼[1]。一首歌有排名，但专辑排名一个都没有。没有人真正在意。唱片公司只关心专辑销量，并不特别关心排行榜位置。现如今，你的销量并不太重要，

1 艾伦弗里曼（Alan Freeman，1927—2006），出生于澳大利亚的英国 DJ 和广播名人，以主持 1961—2000 年的《流行精选》节目而著称。

重要的是你的排行榜位置。但那时重要的**不是**你在排行榜上的位置,而是你的销量。显然,这张专辑一出来,便迅速在欧洲各国流行开来。那年秋天,形势开始风云突变,所以这张专辑有点儿迷失在所有加速发展的荒谬中。"《风笛手》曾在英国专辑榜上稳居 14 周,登上了第 6 名的位置。

导致詹纳在专辑发行日前后分心是有充分的原因的。就在专辑上市的前一周,平克·弗洛伊德被预定为布莱恩·马修(Brian Matthew)的"周六俱乐部"录制一期节目。节目还没录完,他们甚至还没唱完第一首歌,席德就离开了 BBC 的演播室。

* * *

"在《黎明门前的风笛手》中,人们究竟在多大程度上可以看到整个十年的起起落落,这是一个社会学挑战,"大卫·盖尔说。"或许要开一门博士课程吧?我敢说,你可以看到一

些推动变化的力量，导致 60 年代的人相信，你们可以进行一场只基于文化的革命。大多数深深介入 60 年代的人似乎都相信文化革命。当我回首往事，我惊讶于所有迷幻享乐的事居然都是在越南战争的背景下发生的，这是一个巨大反差。我参加过格罗夫纳广场（Grosvenor Square）的示威和骚乱，但在剑桥，我们优先考虑的是迷幻冒险，意识扩张（consciousness expansion），以及你可以通过使用迷幻药与自己或上帝或两者取得联系的想法。这些想法都非常前卫，它们被垮掉派文学、垮掉文化、爵士乐和迷幻流行音乐所包围，这是引导人们去关注世界其他地方所发生的事的几股思潮之一。像'乡巴佬乔和鱼'[1]与'大门'这样的乐

1 "乡巴佬乔和鱼"（Country Joe & The Fish），美国迷幻摇滚乐队，于 1965 年成立于加州伯克利。乐队是 1960 年代中后期旧金山音乐界有影响力的团体之一，歌词尖锐地涉及反文化的重要问题，如反战抗议、自由恋爱和药品使用等。通过迷幻和电子音乐的结合，乐队的声音以创新的吉他旋律和扭曲的管风琴驱动的乐器为标志，对酸性摇滚的发展影响重大。

队在越南问题上采取的立场引起了我们的
注意。"

《风笛手》的结束曲却与美国在远东的那
场战争相隔十万八千里。

> 我有一辆自行车
>
> 你能骑着它满世界跑
>
> 它前面有个车篮，挂着一个响铃
>
> 这些装饰让它看上去如此美妙

马修·斯克菲尔德说："那首歌引起了我
的共鸣。从某种角度上说，它听起来很简单，
但我有过这样的经历。在剑桥拥有第一辆自行
车是件大事，因为人人都有辆自行车！特别
是，如果是一辆带车篮和铃铛的好车，就是一
件很拽很拽的事。那正是我们那个年代所拥有
的，不是赛车。"

我第一次听到《自行车》是在我十岁的时

候。我被它在另一个层面所吸引，它跟其他任何一首歌都有点不一样。它向我诉说一个孤独而与众不同的孩子想象着与他人建立联系的方式。席德的歌被广泛模仿。例如，伯明翰乐队"闲散种族"（Idle Race）有一首歌叫《骷髅与旋转木马》（Skeleton and the Roundabout），是杰夫·林恩[1]在之前的"电光交响乐团"时代写的。欢快的游乐场声，旋转木马和幽灵火车可能都是巴瑞特潜在的主题，但林恩的歌——就像其他很多模仿者一样——与巴瑞特的作品相比，声音缺乏真诚，听起来调皮而虚假。

诺曼·史密斯有点疑惑不解。"席德·巴瑞特的歌有一种难以形容——不可名状——的东西，但对很多人来说，显然有那种巴瑞特魔力。就我而言，他的歌很有趣，但我更多的是想问这个问题，'那么，他到底为什么要写那

1　杰夫·林恩（Jeff Lynne）英国歌手、音乐制作人、多乐器演奏家以及摇滚乐团"电光交响乐团"的创始成员。

首歌？'你知道，'是什么给了他灵感？'"

席德是珍妮·法比安的《骨肉皮》第一章的主角，化身为"撒丁·奥德赛"乐队（The Satin Odyssey）的"本"。法比安形容这些歌是"来自一个疯狂仙境的信号，在那里，一切都没有意义，一切又都有意义。"斯托姆·索格森说："他的自由联想的语言能力迥然不同。他不像别人那样能说会道，也不像别人那样学究气，但他精通文墨。当他读一些没有直接意义的词时，就会省略部分读音，出现一个拟声词，但这些词用他的这种方式念似乎感觉还不错。那是他与生俱来的一种本领，是他骨子里形成的，不是大环境的产物。"

巴瑞特的追随者有意识地努力在他们的歌曲中达到一种孩子般的心态。对席德来说，似乎不需要退回到童年状态。"这就是他何以成为天纵之才的原因，这就是为何我们都觉得他很出色的原因。"珍妮·法比安说。达基·菲

尔兹目睹了巴瑞特的迅速崛起。"席德一下子
成了明星。他富有魅力，英俊，机智，迷人，
很好玩。身边总是簇拥着随从，而且越来越
多。会有非常妩媚的女人定期来敲席德的门，
多得令人难以置信。当我初遇席德时，他有
个女朋友，但很多非常有魅力、非常聪明的
女人举止不太得体，在他身边激动亢奋个不
停。我想从他开始表演的那一刻起就开始
了。"安娜·默里附和道："席德是个非常有
魅力的表演者……那么迷人，那么光芒四射。
他过去常常谈到男女关系以及与女人周旋有多
么难。我想他是被女人所困。有太多的女人
追他。"

　　"美丽"是我经常从跟我谈起席德的人那
里听到的一个词，不管他们是什么性别
（gender）。他拥有的气质超越了性取向
（sexuality）。安娜说，"他是个有点双性化的
人。男人和女人都觉得他很美，很有吸引力，

但那不是一种性的东西。他非常令人难以抗拒……嗯，就是美。"

在《骨肉皮》中，珍妮·法比安的音乐圈里的男性大多是一群令人讨厌、厌恶女人、有时还很野蛮的人——但"本"不是这样。"他不太说话，满腹心事，"珍妮说，"他被自己的艺术动机所驱使。其他人似乎一心为了打炮。"在与平克·弗洛伊德和其他几支乐队一同巡演时，皮特·德拉蒙德发现"狂热追星的情况非常厉害，而弗洛依德乐队的确是个例外。他们是安静的中产阶级，不像其他人。"

《自行车》是席德创作的第一首全新的歌曲，因为他的自然奇观世界已经被更黑暗的内省所取代。《瓶罐乐队布鲁斯》（Jugband Blues）被收录在平克·弗洛伊德的第二张专辑中，但另外两首歌《植物人》（Vegetable Man）和《发出你最后的尖叫》（Scream Thy Last Scream）从未正式发行过，虽然都在粉丝中广为流传。

随着创作一首新的热门歌曲的压力增大，这些都不符合百代对"打榜音乐"的想法。马修·斯克菲尔德所说的巨大痛楚在《狂人笑》和席德的个人专辑《巴瑞特》（*Barrett*）中表现得更加充分，然而早在《黎明门前的风笛手》之前，他内心的冲突就已显露无遗。"即使在那个时候，他也不怎么爱说话，"基思·罗说，"我不记得我们的谈话内容了，我只记得我们谈得杂乱无章。在某种程度上，你跟他说话就好像他很无礼地背对着你在说话。即使在照片中，他看着你的眼神也有些异样。用一句很老套的话来说，就是极具穿透力，能窥视你的内心，但当你回头去看他时，就好像在其内心深处有什么你不知道的东西在流逝。"

凯文·艾尔斯[1]说："我们相遇有一种惺惺

1 凯文·艾尔斯（Kevin Ayers，1944—2013），英国迷幻摇滚乐重要人物，迷幻摇滚乐队"软机器"创团主唱。

相惜的感觉，但我从来没觉得自己了解这个人。他不是为我而来，也不是为他自己而来。他不可捉摸，令人难以接近。甚至可以说，我在弗洛伊德乐队早期遇到他时，就发现了一扇通往宇宙的敞开的门。他的创意，第一张专辑，绝对才华横溢……简直太多了。有点像亨德里克斯，最终，太多的魔力把你烧尽。"

其他力量也完全帮不了他。罗杰·沃特斯在 VH-1 的《传奇》节目（*Legends*）中谈到巴瑞特吸食迷幻药的问题。"毫无疑问，这些东西对精神分裂症患者非常有害……毫无疑问，席德是个精神分裂症患者。"

1967 年 5 月 21 日，平克·弗洛伊德开始录制《自行车》。虽然叠录会持续到 6 月下旬，但这使其成为《风笛手》用近六周时间才奠定的最后一条基本音轨。完成这首歌需要录大约十几次，外加三次叠录。

　　"歌词与韵律完美结合，相得益彰，"罗杰·沃特斯在 BBC 纪录片《疯狂的钻石》中说道，"它的不可预知性，加上它的简单性，才令其如此特别。"这种编曲是对古怪的歌词结构的理想补充。歌曲从加速的钢琴、簧风琴和试验台电子管振荡器（迪莉娅·德比希尔在 BBC 无线电音工作室里用来为《神秘博士》配乐的那种东西[1]）那儿开始，以从席德的吉他、拨响的钢琴弦和钢片琴的演奏到奇特的声音拼贴这一切结束。尼克·梅森说："我不记得这是谁的主意了，可能是席德和诺曼共有的想法，然后我们只是从令人惊叹的百代效果库里把所有声音组合起来。他们有一个巨大的橱柜，里面塞满了有着各种奇怪声音的磁带。我

1　迪莉娅·德比希尔（Delia Derbyshire, 1937—2001），英国音乐家和电子音乐作曲家。在 1960 年代，她与 BBC 无线电音工作室（radiophonic Workshop）展开著名的合作，包括她为英国科幻电视剧《神秘博士》（Doctor Who）的主题音乐进行电子编排。她被称为"英国电子音乐中默默无闻的女英雄"。

想那首歌里几乎所有的声音都来自百代磁带库，而不是现场录制。"整个专辑的结尾，是一阵阵的鹅叫声，像延时循环带，声波飞向自己的回声。

5　导出区[1]

　　"如果（席德）希望在更高层次的音乐舞
台重新获得应有的地位，他就必须在未来一年
内做一些**积极**的事情。活在过去固然好，但即
使是这种受人尊崇的地位也是昙花一现……人
们很快就会对老唱片感到厌倦，不管它们有多
棒。"这段话来自席德·巴瑞特爱好者协会
（Syd Barrett Appreciation Society）主办的杂志
《水龟》（*Terrapin*）。约翰·斯蒂尔（John

1　原文为 The Run-out Groove，指黑胶靠近中心标签，没有沟槽，以蜡
覆盖的空白地方。一般来说，唱片公司或者工厂，都会在这个区域刻
上编号、标识等信息，来表示黑胶的版本。而这些信息，又叫
Matrix。这一区域也成为许多有心人留下隐藏信息的地方，许多乐迷
以发掘此处的信息为乐，相关唱片期刊甚至会专门设置一个栏目来介
绍不同黑胶 Run-out 里的信息。

Steele)在 1976 年写下了这番话,他担心人们的兴趣正在减退。当与出版商接触发现他们对巴瑞特毫无兴趣后,他为巴瑞特写传记的努力付之东流。由席德的老朋友大卫·吉尔莫担任主音吉他手的平克·弗洛伊德已经成为一种全球音乐现象。然而,尽管巴瑞特自 1968 年初就离开了乐队,但他远没有被遗忘。大卫·吉尔莫和罗杰·沃特斯帮他完成了第一张个人专辑。吉尔莫和里克·莱特一起制作了他的第二张专辑,即使席德不再出唱片,他的人生命运也启发了平克·弗洛伊德最著名的一些作品[1]。

2001 年,平克·弗洛伊德发行了一张名为《回声》(*Echoes*)的双 CD。选定的 26 首曲目凸显了乐队的整个生涯,其中 5 首歌是席德·巴瑞特写的,并于乐队在录音室的头一年录制的。斯托姆·索格森对这张精选集进行了包

1 例如《愿你在此》《闪耀吧,你这疯狂的钻石》

装。"做《回声》真正有趣的事情之一是，席德在精选集里的曲目有一种清新感与和弦铺陈的特质，真的很令人振奋。当你聆听这张唱片时，它会告诉你好多关于弗洛伊德乐队以及它如何成名的故事。同样，《回声》也给你讲述弗洛伊德乐队的其他事情，而不是关于席德的事。这种清新感其实非常明显，是《风笛手》的伟大之处。它略显粗犷，略显简单，但非常清新。它的活力与怪异，实际上在'披头士'乐队里也不可见。"

《回声》以《天文学大师》开篇，以《自行车》结尾，就像《风笛手》一样。因此，曲目并非按时间顺序排列，这形成了某种鲜明的对比，其中最明显的莫过于第二张碟接近末尾时。紧接在《自行车》之前的歌曲是《厚望》（High Hopes），将童年的梦想与逆来顺受、单调沉闷的不快乐的中年生活进行了对比。这首颇让人沮丧的歌一头扎进《自行

车》中，显然是有意的讽刺。《回声》的白金销量所带来的歌曲创作版税，给罗杰·巴瑞特（他在很多年前就不再使用"席德"这个昵称了）提供了保护，免受这个世界的骚扰。2001年，创世纪出版社（Genesis Publications）出版了一本名为《迷幻叛徒》（*Psychedelic Renegades*）的收藏者影集，收录了米克·洛克[1]在1969年至1971年间拍摄的席德·巴瑞特的照片。米克也是克伦威尔路101号的住客，由于这段很久以前的友谊，这本书的320册豪华版插页上都有"巴瑞特"的一个简单签名[2]。这是罗杰·巴瑞特对一部关于他的作品唯一心甘情愿的贡献。不像彼得·格林[3]或者布莱

1　迈克尔·戴维·洛克（Michael David Rock，1948—2021），英国摄影师。他曾拍摄过包括西德·巴瑞特在内的众多摇滚乐队和歌手。他经常被称为"拍摄70年代的人"，作为鲍伊的官方摄影师，他拍摄了大多数令人难忘的鲍伊照片。

2　另外一种说法是325本，参见《无尽之河：平克·弗洛伊德传》，［英］马克·布莱克著，陈震译，雅众文化/湖南文艺出版社，2019年11月。

3　彼得·格林（Peter Green），英国布鲁斯吉他手，传奇乐队Fleetwood Mac创团吉他手。

恩·威尔逊[1]，他对再度成为公众人物丝毫没有兴趣。正如珍妮·法比安所说，"经历了70、80和90年代，席德将何去何从？他会成为某个古老的充满迷幻色彩的音乐人吗？当你回头想想，他绝对是做了一件正确的事：他发疯并消失了！"

除了平克·弗洛伊德，我希望列出音乐人和作家对席德·巴瑞特所有的赞美和评语，但这绝无可能。他激发了凯文·艾尔斯的灵感，为他的专辑《香蕉恋情》（*Bananamour*）写下了一首伤感而迷人的歌《哦！多美的梦想》（Oh! Wot A Dream）。"我写这首歌只因为我赞赏他，你知道，一个怪人变成了另一个怪人！"凯文说。彼得·怀特海德现在写小说。他最著名的一本书《复活者》（*The Risen*）就是献给席

1　布莱恩·威尔逊（Brian Wilson），美国海滩男孩乐队主唱，摇滚史上最有影响力的词曲作者之一。

德·巴瑞特的。这两件事都值得追踪下去，且
这种接续流传似乎永无止境。在写作本书期
间，我听说意大利的 OVNI 唱片公司推出了一
张新专辑。专辑名为《植物人项目》(*The
Vegetable Man Project*)，收录了美国和意大利的
乐队演奏的那首不少于 20 个版本的歌！谁能
想象得到，即使随着数十年时光的流逝，时尚
潮流变幻无常，巴雷特那些鲜为人知的歌，也
会找到新的年轻粉丝？当然，《风笛手》的魅
力远不止于让人怀旧。

"这是席德的专辑，"彼得·詹纳说，"如
果没有其他人，这一切不可能发生，但他是起
推动作用的创造性力量。它展现了席德这个人
以及他所有的疯狂和天才，它有种魔力在里
面。专辑很自然，有一种孩子气和天真纯朴，
无论是从他们的性格还是从职业方面来讲，
这都与他们的身份与地位有着密切关系。它
既有那种青春的生机，又有探索事物的新奇，

我认为正是这种东西赋予其一种独特的品质。"

这张专辑的崇拜者往往见仁见智。对有些人来说，它代表着一部伟大的平克·弗洛伊德音乐杰作的开端。那些不关心后席德的弗洛伊德乐队的人会认同凯文·艾尔斯的看法："有一些神奇的东西，但都发生在席德·巴瑞特身上。在那之后，它就消失了……停止了。他们有一张很棒的唱片，显然席德·巴瑞特居支配地位，然后平克·弗洛伊德完全变成了别的东西……世界上身价最高的布鲁斯乐队！（《风笛手》）是席德的魔法蜘蛛网，而他不得不为此付出的代价令我感到惋惜。"

BBC制作人斯图尔特·克鲁克香克说："即使平克·弗洛伊德不再出唱片，人们现在还会像谈论MC5的第一张唱片一样谈论他们，因为它抓住了某些东西。像迪莉娅·德比希尔

和斯托克豪森[1]等人之前都以奇妙的方式做过
各种实验，但没有人能让它听起来如此紧张，
并以流行音乐的形式把它发射到太空。这是另
一个教派的流行音乐，属于平克·弗洛伊德的
音乐，尽管他们取得了巨大的成功，而且——
公平地说——他们后来也干出了一些伟大的事
情，但对我来说，他们再也没有抓住那种东西
了。当《一碟秘密》出来时，我认为这是一张
很棒的唱片——现在依然如此。即使没有巴瑞
特的贡献，我认为这也会是一张非常有前瞻性
的唱片，之后《更多》[2]问世。都是很棒的唱
片，但它们的结合力是否一样？它们的完整性
是否一样？他们有《黎明门前的风笛手》所拥

1　卡尔海因茨·斯托克豪森（Karlheinz Stockhausen, 1928—2007），当代
最重要的德国先锋作曲家、音乐理论家、音乐教育家，对电子音乐有
开创性贡献，在序列音乐、偶然音乐、具体音乐等方面也造诣颇深，
他的创作对二战后西方音乐界有深远的影响。

2　《更多》（More），1969 年 6 月 13 日发行，平克·弗洛伊德第三张也是
第一张没有巴瑞特参与的专辑。这张专辑是同年同名电影的原声
大碟。

有的那种敬畏感吗？你知道这句话从何而来，黑胶唱片赋予了那种敬畏感。"

肯尼斯·格雷厄姆的华丽散文——他的文字生动地呈现了晨曦中两只小动物与潘神[1]相遇的景象——这给席德·巴瑞特选择专辑名提供了完美的灵感来源："如此美丽、陌生、新奇！既然这么快就结束了，我真希望我从来没有听到过。因为它唤起了我内心的渴望，那是痛苦的，除了再听一遍那个声音，并且永远听下去，似乎没有什么东西是值得的……"[2]

在我的大半生中，我无数次地聆听这张唱片，但从来没有像在写作本书期间那么频繁。我和作者一起聆听；讨论每首曲目；仔细研究编曲、制作和混音；并从头到尾播放，

1 潘神（God Pan），希腊神话中司羊群和牧羊人的神。人身，头上长角，下半身及脚长的像是羊的脚。潘神也是森林之神，爱好音乐，据说他的笛声有魔力，容易让人（包括希腊众神）陶醉、忘我。
2 此段引文即出自肯尼斯·格雷厄姆所著《柳林风声》第 7 章"黎明门前的风笛手"。

思考其整体效果。我对它百听不厌，倘若说有什么不同的话，那就是我甚至比以前更喜欢它了。是的，我可以毫不厌倦地"永远听下去"。

所有这一切的相逢，原来都是命运

徐龙华

2021 年 3 月下旬的某一天，在下班回家路上，我戴着耳机，边走路边收听读库老六（张立宪）、《三联生活周刊》记者土摩托老师（袁越）和音乐主播张有待老师三人聊天节目《来自音乐的召唤》。就在十字路口等候绿灯通行的时候，有待老师那充满磁性声音的一段话瞬间击中了我："我认为音乐主要还是用来听的。而且，如果你喜欢那个音乐，其实并不一定需要你从它的历史入手……你就随机听，听的时候你自然会喜欢这个人，会去找这个人的前因后果，谁影响了他。你要是喜欢他之前的那个

人，再去找影响他的人。我觉得音乐都是相互关联的，包括风格之间也是相互关联的，而且我认为，你听的音乐，你遇到的第一个听到的是谁，哪张专辑，都是你的命运，都是你命中注定会遇到谁，会听到哪张专辑，在你哪一年，你多大的时候，然后这个人怎么影响你，怎么改变你。"那一刻，我突然明白了，为什么自己与平克·弗洛伊德和席德·巴瑞特会有那么深的缘分，因为所有这一切的相逢都是命运。

一

我与平克·弗洛伊德的初次相遇，是在1995 年。那年，我 21 岁，为了追在电大金融班读书的一个女孩，做了件疯狂而罗曼蒂克的事——中途插班陪读。那天下午，我和一个很要好的同学（我们的友谊在初中时就结下了）去上课，到了教室，才发现课程临时调整，白跑一趟。于是，我俩在百无聊赖中窜到隔壁英

语班玩，班里只有一个扎着马尾辫的女孩安静地坐在座位上，容貌端庄大方。我俩过去搭讪，才知道她跟我们一样，事先也不知道上课时间改了。可能因为我和她对英语都有共同的兴趣和爱好，所以聊得特别投机。她兴致高昂，提议三个人一起去她朋友开的激光厅看电影。激光厅位于我们这个四线城市一个名叫"九重天宾馆"的大楼顶层。（我还专门去故地重访了一次，但一切已物非人非，昔日的激光厅变成了出租公寓）那天看的镭射电影，具体的故事情节，我的记忆早已模糊，只记得是一部充满意识流的 MV，音乐和视觉都特别棒特别有冲击力。犹记得那个令人震撼的画面：所有学生或端坐在课桌前，在冒着蒸汽的工厂里被机器传送带输送，或戴着相同的无表情的面具，以像军队一样整齐划一且有力的步伐走向绞肉机，机器不停地在锤打，绞出一根根触目惊心的红肠。音乐发出振聋发聩的宣言，控诉

摧残孩子的填鸭式专制教育，控诉思想控制。最后，孩子们歇斯底里大爆发，捣毁课桌，烧毁学校，推倒如墙壁一般坚固冷漠的旧世界。那充满愤怒和力量的旋律让人血脉贲张，激动不已。令人难忘的还有这部电影的名字《迷墙》（ *The Wall* ）和乐队名字"平克·弗洛伊德"（Pink Floyd），从此深深地印刻在了我的心里。

　　许多年以后，我才知道，这部电影版《迷墙》是英国导演艾伦·帕克于 1982 年执导的，采取了一种截然不同的表达方式：没有演唱会的影像，没有对白，只通过演员表演、奇异瑰丽的动画镜头，以及平克·弗洛伊德的音乐来讲故事。而且，它带有罗杰·沃特斯鲜明的自传色彩，并融合了席德·巴瑞特的故事。

　　许多年以后，当我再回想起那个初次带我认识平克的女孩，竟一时心绪难平，难以自己。我常常想，如果那天没有遇见那个女孩，

天知道我还会不会与平克·弗洛伊德相识？或许，后面就不会再发生我和平克·弗洛伊德的故事了。令我愧疚的是，她的音容笑貌，甚至连她的名字，我都不记得了，遥远地只剩下一些朦胧的记忆，缥缈地只余下一些破碎的片段。那次观影之后，我们还交往了一次，我约她一起去看电影。那是一个夏天傍晚，我骑车早早地在电大门口等候，老远就看见她一袭白裙，袅袅而来，让人眼睛一亮。我骑车带她穿过城市的大街小巷，这个画面时常让我想起电影《甜蜜蜜》里的镜头，黎小军骑车带着李翘，李翘坐在后座上，悠悠地晃着双脚，哼唱起甜蜜蜜的曲子。我隐约感觉到，她对我是有好感的，但我还沉溺在前面那段感情中不能自拔，无法做到移情别恋。后来，我就不大联系，渐渐跟她疏远了。再后来，我从老师那儿听说，她毕业以后去了义乌做国际贸易，经常跑俄罗斯……

Hello，平克女孩，你在哪里，现在还好吗？

二

2015 年，我与平克·弗洛伊德再度相逢。那年 8 月，我人生第一本译作《各种"主义"》（*Book of isms*）（读库出品，新星出版社 2015 年 10 月第一版）翻译完成后，又接到了读库六哥新的翻译任务，这次是经济学人的另一本书《讣告》（*Book of Obituary*）（读库出品，新星出版社 2022 年 1 月第一版）。拿到这本厚厚的砖头书，我的心情既兴奋又不安。兴奋的是讣告书里的人物故事个个都很精彩有趣，仿佛在浏览一部浓缩的二十世纪史，让我有很强烈的跃跃欲试的翻译冲动。不安的是这本大部头人物众多，身份、行业、人生经历异乎寻常的丰富各异，且文学性很强，翻译难度很大，对我而言是前所未有的挑战。我马上制订计划，倒排

时间，投入到紧张有序的翻译中。当翻译到
Syd Barrett 这篇讣文时，我惊呆了，简直不敢
相信自己竟然在这里与平克·弗洛伊德乐队主
唱席德·巴瑞特相遇了！说实话，我当时对席
德还一无所知。正是通过这篇讣文，我才对席
德那令人心碎的人生故事有所了解：作为乐队
的灵魂人物，是他为这支极度成功的迷幻摇滚
乐队命名为"平克·弗洛伊德"。他创作并演
唱了《石灰和透明绿》《大胆阿丹》《姜饼人》，
以及乐队首支热门单曲《阿诺德·莱恩》。他
写的歌曲歌词古怪，旋律诡异简单，并通过回
声机传出，常常让人感觉来自外太空。乐队首
张专辑《黎明门前的风笛手》（1967）使巴瑞
特成为中心人物，而他正从某个遥远、危险的
地方哀怨地呼唤着新时代。然而，成也毒品，
败也毒品，这位音乐天才最终毁在了毒品手
里。1968 年他因精神崩溃离开乐队，此后一直
隐居在剑桥家里，成为英国摇滚界最知名的隐

士。他的作品虽然不多，却永远被人铭记。
2006年7月7日，他被糖尿病并发症夺去生命，终年60岁。他的去世引来各大媒体、音乐杂志、摇滚歌星和忠实粉丝哀悼的狂潮，《经济学人》这篇讣告便是加入其中的哀悼声音之一。看到文章里提到乐队一首向他致敬的歌曲《闪耀吧，你这疯狂的钻石》，我便去网易云音乐下载来听，一下子就被吸引住了，以前从来没有听过时长这么长（延展达20分钟）的歌，而且前面是大段大段的器乐演奏，曲风自由即兴，拨动人的心弦，隐隐让人感觉到那种难以名状的伤感和心碎。1975年，平克·弗洛伊德乐队最后一次看见巴瑞特。当时乐队碰巧在回放刚混好的《闪耀吧，你这疯狂的钻石》：

　　来吧，你这放浪不羁的人、幻象的先知

来吧，你这画家、风笛手、致幻剂的
囚徒
闪耀吧

巴瑞特在录音棚里四处晃荡，此时他已身
材发福，剃了光头，面目判若两人。乐队四个
人一开始都没有认出他来。这个乐队早期阵容
的指引灯、高声吟唱自由的神一般的人物，就
像太阳一样光芒四射，却闪耀了短短一下子，
就归于寂灭，令人唏嘘和痛惜不已。2015 年 10
月 11 日，席德的讣告翻译完毕，我发了一条
朋友圈，并附上他那张眼神冷冷凝视的照片：
在摇滚音乐史上像太阳一样闪耀的人——平
克·弗洛伊德乐队缔造者席德·巴瑞特，以此
表达我对他的崇敬之情。

三

2019 年，一个偶然的机会，让我与平克·

弗洛伊德的轨迹第三次相交。那年 3 月，在豆瓣上偶然看到上海文艺出版社 33⅓ 书系招募译者的帖子，发现这套书系里有 Pink Floyd's The Piper at the Gates of Dawn，便毛遂自荐。假如没有 2015 年那次翻译席德·巴瑞特的讣告的经历，说真的我也没胆量敢去尝试。10 月，我通过出版社的试译，有幸正式成为平克·弗洛伊德《黎明门前的风笛手》一书的中文版译者。等年底收到样书，签好翻译合同，已经迈入 2020 年。2020 年农历新年前夕，一场新冠疫情突然席卷而来，继而蔓延至全世界，每个人都被卷入其中，人们的正常生活无不受到严重影响，我的翻译节奏也完全被打乱。在疫情最厉害的那段时间，我和所有人一样，每天都在不停地刷手机，看消息，几乎是在恐惧、不安、愤怒、悲伤和绝望等混乱交织的情绪中度过的。后来，是六哥拜年词里的一席话鼓舞了我，给了我极大的力量："要为自己寻找平心

静气做事的空间，未来不属于那些心神不宁的
人"。我这才从纷纷扰扰的状态中慢慢走出来。
此后整整十个月，我每天下班回到家的第一件
事就是安坐在书桌前，打开电脑，开始日拱一
卒的翻译码字，把自己全身心地沉浸在平克·
弗洛伊德的音乐世界里。我把微信头像换成了
席德的照片，在照片中，席德那双"极具穿透
力，能窥视内心"的眼睛，每天都在凝视着
我，陪伴着我，仿佛与我进行着某种神秘的交
流，给我某种深沉持久的力量。在漫长的充满
不确定的疫情期间，这本书和平克的音乐给予
我巨大的抚慰，让我守住了自己安静的中心，
在那里做着自己喜欢的事情，可以说，它们是
我抵御这个纷乱世界的精神避难所。

　　《黎明门前的风笛手》是一本薄薄的小册
子。作者约翰·卡瓦纳是英国 BBC 节目主持人
和音乐人。通过大量采访与早期平克·弗洛伊
德相关的各色人物，描述了弗洛伊德乐队处子

专辑《黎明门前的风笛手》的制作和问世过程。他将每首歌以及弗洛伊德彼时开创性的现场表演的幕后故事重现在读者面前，栩栩如生，引人入胜。正如作者在前言中所说："《黎明门前的风笛手》是一部奇妙的作品，但人们往往通过后来被曲解的事件来了解它。这些事掩盖了平克·弗洛伊德在他们的首张专辑中所取得的成就，他们出色的团体演出，里程碑式的唱片制作，以及这些成绩是在我未曾料到的更快乐的情况下做出的……这不是另一本关于'疯子席德'的书。相反，这是对万事似乎皆有可能的歌颂，对创造性的宇宙与力量融合时刻的欢庆，以及对以全新的声音来表现一张专辑的颂扬。"

2021 年 4 月 11 日，这本书最终交稿后，我在朋友圈写道：翻译这本小书的一年多来，最大的收获就是，读了与平克·弗洛伊德和摇滚乐相关的一些周边书（有《无尽之河：平

克·弗洛伊德传》《来自民间的叛逆：美国民歌传奇》《地下丝绒与妮可》《鲍勃·迪伦：重返 61 号公路》），看了与平克和摇滚有关的一些电影（有《迷墙》《海盗电台》《平克·弗洛伊德：愿你在此的故事》《平克·弗洛伊德音乐传记：月之阴暗面》《平克·弗洛伊德：庞贝古城现场录音纪录片》），听了平克的一些专辑歌曲（《黎明门前的风笛手》《愿你在此》《月之暗面》《回声》）。

经历这沉醉于音乐和翻译的非凡一年，我对席德·巴瑞特有了更多的了解，多了一份对他的同情的理解与敬意。他才华横溢的音乐天赋，充满奇思妙想的丰富想象力和令人难以抗拒的魔力世所公认。《黎明门前的风笛手》中那种简单清新的音乐特质，其实是他内心世界的映射。他本质上是个孩子，是那个可以在路上发现钻石的孩子，相信花园尽头的仙女和另一个世界。这个世界越是成熟世故，怀疑一

切，他孩子般的天真无邪就越是难能可贵。只是，现实世界太过残酷，他被一种深奥的苦痛伤害，他的巨大痛楚无处倾诉。与其说他是被毒品摧毁的，不如说他是被现代唱片工业，高度竞争的商业压力和名声的负累摧毁的。最终，太多的魔力把他烧尽。

事后回想，我和平克·弗洛伊德的相遇有一种命中注定、惺惺相惜的感觉，从《迷墙》到《讣告》再到《黎明门前的风笛手》，这是一个把平克·弗洛伊德的电影、书籍和音乐的脉络相互打通的过程，冥冥之中，一切都是天意，是命运的安排。

我暗暗许愿：如果 2023 年中国新冠疫情防控能够进一步放松，开放边境，恢复出国旅行，我最想去的地方大概就是英国了。我想带上《黎明门前的风笛手》这本书，去寻访录制平克·弗洛伊德首张专辑唱片的艾比路录音室，去席德的家乡剑桥看看，去亲身

感受一下那个滋养了席德奇思妙想的古老小城，还有那个令人无比憧憬和遐想的"摇摆伦敦"。

四

我要诚挚感谢在这本书的翻译过程中所有给我帮助与指导的人：

感谢六哥多年来让我得以在读库平台上展示自己。他每天日理万机，但总是不厌其烦地帮我牵线搭桥解决翻译问题。

感谢土摩托老师专业而精准地解答音乐术语的问题，他的《来自民间的叛逆：美国民歌传奇》是我翻译时的重要参考书。

感谢有待老师激发了我写这篇文章的灵感。

感谢陈震老师，他的译作《无尽之河：平克·弗洛伊德传》是我翻译时的案头书，关于平克翻译的很多疑难杂症我都向他请教，而他总是在电话和微信里热情洋溢地给予指导。

感谢豆瓣友邻@仙境兔子不忘记（自由译者何雨珈老师）和@小翻译在劳作（自由译者闫佳老师），她们都是我的良师益友，我从与她们的交流中深受启发获益良多。

感谢本书系编辑胡远行老师（《枪花：运用你的幻觉一和二》的译者）细心校订了整部文稿，指出并修改了几处译文。没有他专业扎实的编辑功力，这本书定会减色不少。

最后，我亏欠最多的是我的妻子吕美红女士。多年来，她操持了大部分的家务，让我得以安心翻译写作。她常常是我翻译作品的第一个读者，给我很多有益的评论和意见。我将这本翻译的小书献给她，尽管她更喜欢读的是科幻翻译小说。

初稿于 2021 年 4 月 25 日

第一次修改于 2022 年 12 月 11 日

第二次修改于 2023 年 3 月 11 日

图书在版编目（CIP）数据

平克·弗洛伊德：黎明门前的风笛手 / (英) 约翰·卡瓦纳著；徐龙华译

. -- 上海：上海文艺出版社,2023

（小文艺·口袋文库. 33 1/3书系. 第四辑）

ISBN 978-7-5321-8678-5

Ⅰ.①平… Ⅱ.①约… ②徐… Ⅲ.①通俗音乐－音乐文化－西方国家 Ⅳ.①J605.1

中国版本图书馆CIP数据核字(2023)第032013号

著作权合同登记图字：09-2019-1121号

发 行 人：毕 胜

责任编辑：胡远行 张艳堂

装帧设计：胡斌工作室

书 名：平克·弗洛伊德：黎明门前的风笛手

作 者：[英] 约翰·卡瓦纳

译 者：徐龙华

出 版：上海世纪出版集团 上海文艺出版社

地 址：上海市闵行区号景路159弄A座2楼 201101

发 行：上海文艺出版社发行中心发行

上海市闵行区号景路159弄A座2楼206室 201101 www.ewen.co

印 刷：上海中华印刷有限公司

开 本：787×1092 1/32

印 张：7.125

插 页：2

字 数：82,000

印 次：2023年4月第1版 2023年4月第1次印刷

I S B N：978-7-5321-8678-5/J.0598

定 价：46.00元

告 读 者：如发现本书有质量问题请与印刷厂质量科联系 T:021-69213456

小文艺·口袋文库·33 ⅓系列